This is
Cézanne

Mirror 014

This is 塞尚 This is Cézanne

國家圖書館出版品預行編目 (CIP) 資料

This is 塞尚 / 喬蕊拉．安德魯斯 (Jorella Andrews) 著；派翠克．沃爾 (Patrick Vale)
繪；柯松韻譯 . -- 初版 . -- 臺北市：天培文化出版：九歌發行 , 2020.07
面；公分 . -- (Mirror ; 14)
譯自：This is Cézanne
ISBN 978-986-98214-5-2(精裝)

1. 塞尚 (Cézanne, Paul, 1839-1906) 2. 畫家 3. 傳記

940.9942　　109007659

作　　者 —— 喬蕊拉・安德魯斯（Jorella Andrews）
繪　　者 —— 派翠克・沃爾（Patrick Vale）
譯　　者 —— 柯松韻
責任編輯 —— 莊琬華
發 行 人 —— 蔡澤松
出　　版 —— 天培文化有限公司
　　　　　　台北市 105 八德路 3 段 12 巷 57 弄 40 號
　　　　　　電話／ 02-25776564・傳真／ 02-25789205
　　　　　　郵政劃撥／ 19382439
九歌文學網　www.chiuko.com.tw
印　　刷 —— 晨捷印製股份有限公司
法律顧問 —— 龍躍天律師・蕭雄淋律師・董安丹律師
發　　行 —— 九歌出版社有限公司
　　　　　　台北市 105 八德路 3 段 12 巷 57 弄 40 號
　　　　　　電話／ 02-25776564・傳真／ 02-25789205
初　　版 —— 2020 年 7 月
定　　價 —— 350 元
書　　號 —— 0305014
I S B N —— 978-986-98214-5-2

This is Cézanne

塞尚

喬蕊拉・安德魯斯（Jorella Andrews）著／派翠克・沃爾（Patrick Vale）繪

柯松韻　譯

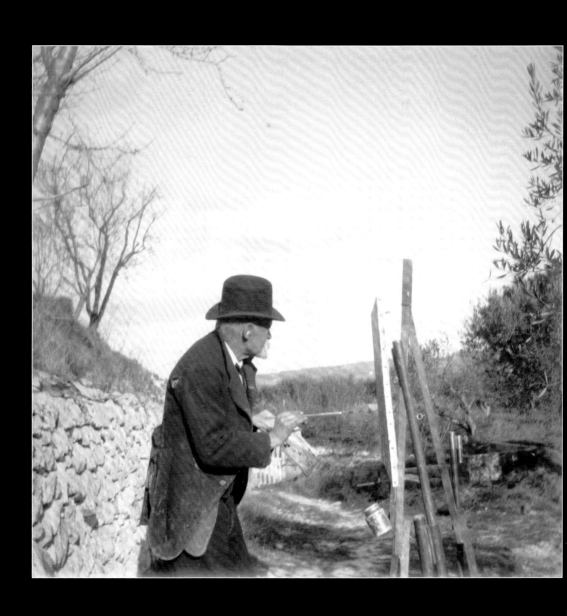

正在畫聖維克多山的塞尚，一九〇六年

塞尚是世界公認的偉大畫家，不過他不像米開朗基羅、拉斐爾或達文西那樣，曾將某一種繪畫風格或技法推至巔峰，他的藝術成就在於挑戰繪畫傳統，並開創了繪畫藝術的新世界。他筆下的日常景觀，跳脫常人所感，獨具洞見。我們可以在塞尚成熟期的作品中看見他以驚人的手法結合色彩與線條，畫出具有動態張力又寧靜祥和的世界。

這張照片攝於一九○六年，年老的塞尚身處家園普羅旺斯鄉間，正繪製著鍾愛的聖維克多山。此時的塞尚已是年輕大膽的藝術家所追隨的對象。但他的繪畫生涯屢遭拒絕，藝評、大眾都不喜歡他的作品，他們取笑塞尚的畫作，也有人覺得被他的作品冒犯。中年的塞尚曾在一八八四年言道，巴黎已將自己打敗。當時的巴黎是十九世紀藝術世界的舞台中心。

雖說塞尚渴望得到時尚之都巴黎的認可，但他的目光卻不曾專注在巴黎上，綜觀他的繪畫實驗與斬獲，巴黎既不是畫作主題，也非重要場景。塞尚選擇在法國鄉村中度過人生大部分的時光，大多時候獨來獨往，在田園間慢慢累積出作品中的原創能量與現代風格。塞尚向來被視為是飽受磨難、隱居避世的天才，這自然有其道理。不過，家人、朋友、藝術家、收藏家們成為他在創作上持續邁進的助力，而塞尚也建立起屬於自己的工作環境，減低挫折對自己的影響，埋首耕耘自己心中的藝術。

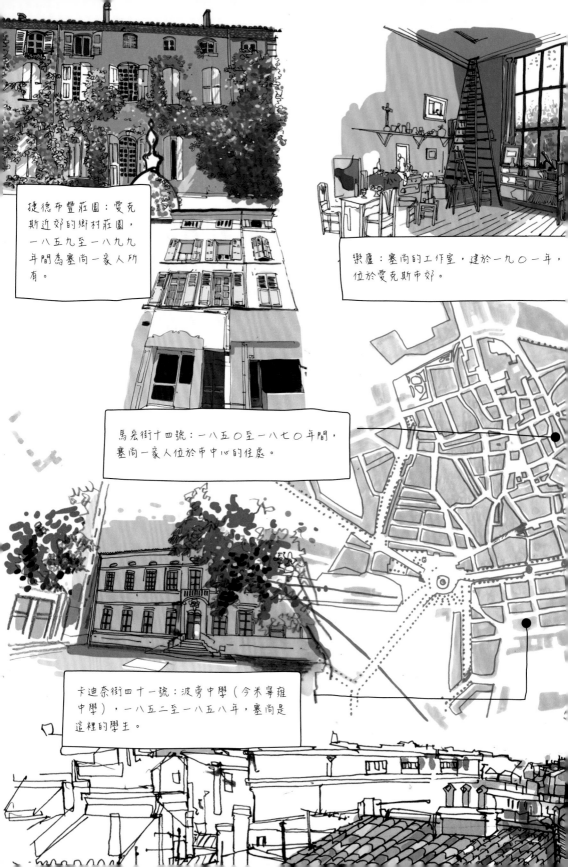

捷德布豐莊園：愛克斯近郊的鄉村莊園，一八五九至一八九九年間為塞尚一家人所有。

樂廬：塞尚的工作室，建於一九〇一年，位於愛克斯市郊。

馬宏街十四號：一八五〇至一八七〇年間，塞尚一家人位於市中心的住處。

卡迪奈街四十一號：波旁中學（今米寧雍中學），一八五二至一八五八年，塞尚是這裡的學生。

塞尚的普羅旺斯愛克斯

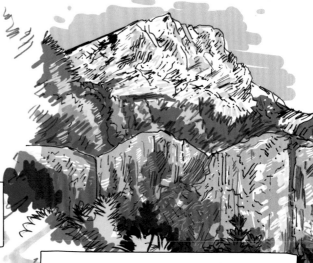

劇院街二十八號：一八三九年一月十九日，塞尚在此出生。

聖維克多山與畢畢姆斯採石場：愛克斯東邊的地標，塞尚鍾愛這裡的風景，為這裡畫下許多作品。

馬爾他聖若望廣場：愛克斯的博物館（今格哈內博物館），免費的市立繪畫學校也位於這棟建築裡，一八五七年至一八六二年期間，塞尚在此上課，這是他最早開始習畫的地方。

在愛克斯的童年

　　保羅・塞尚於一八三九年一月十九日出生於法國愛克斯市，當時他的父母尚未結婚，日後這個家庭將過著越來越富裕的生活。塞尚出生時，父親路易－奧古斯特・塞尚（Louis-Auguste Cézanne）四十歲，經營貿易公司，製造與進口帽子；塞尚的母親則年輕許多，安－伊莉莎白－歐諾琳・奧柏（Anne-Élisabeth-Honorine Aubert）一度在那間公司上班。五年後，這對伴侶正式結婚，一八四八年時，路易－奧古斯特與人合夥創立了銀行，獲利豐厚。保羅在三兄妹中排行老大，瑪麗生於一八四一年，十三年後，妹妹蘿絲也來到這個世界上。由於父親具有事業雄心，身為唯一的兒子，保羅人生有漫長的時期總在跟父親的期待拔河。

　　不過，保羅的年少歲月十分快樂。他活潑、聰明，雖然脾氣稍嫌暴躁了點，在學生時期常常獲獎，也結下深厚的友誼。跟他最親近的人是埃米爾・左拉（Émile Zola），他們在一八五二年同就讀波旁中學，塞尚曾在霸凌的學生面前挺身捍衛左拉。他們另有一位好友巴耶（Baptistin Baille），日後巴耶將遠赴巴黎，成為知名的光學與聲學教授。塞尚、左拉、巴耶三人一起度過了無數青春時光，他們都熱愛大自然、藝術、詩歌，也交流思想和實驗計畫。

編織夢想

在學校裡，他們被戲稱為「三人共同體」，塞尚和兩位死黨無話不談，彼此交流學問和藝文思想，在時代的薰陶下，他們激盪出創作的雄心壯志。當時的法國受到社會主義和無政府主義的影響，政治環境逐漸改變，科技大幅度進步改變了生活，許多地方快速地都市化，凡此種種都影響了當時的法國社會。這三位少年所受的影響大多是從閱讀書籍雜誌而來，包括塞尚的母親所訂閱的雜誌《藝術家》（L'Artiste），書中的世界有許多藝術家、作家，不論是屬於浪漫主義或寫實主義，都感受到時代變遷，紛紛創作出影響人心的作品，這些作品則深深吸引著三位少年們。

他們飢渴地吸收德拉克洛瓦（Eugène Delacroix）、傑利柯的畫作，以及雨果、謬塞（Alfred de Musset）的小說，這些大師的作品呈現出浪漫主義的精神：反對十九世紀初以來，啟蒙運動帶動的理性典範。而十九世紀中葉時，反建制畫派的現實主義畫家庫爾貝（Gustave Courbet）在畫作中以工作中的凡人作為主角，對畫壇帶來一波衝擊。十九世紀前期也有不少寫實主義的作家，諸如司湯達爾（Stendhal）、巴爾札克（Honoré de Balzac）、福樓拜（Gustave Flaubert）等，日後左拉將會追隨大師的腳步，踏上文學之路，左拉還一度認為好友塞尚將來可能成為詩人。不過，即使塞尚的少年歲月還沒顯露未來成為偉大畫家的潛力，至少他喜愛繪畫：一八五七年起，塞尚開始去愛克斯市立的免費繪畫學校上課，他畫起人體素描，也臨摹古典雕像的石膏複製品，以及學校附屬博物館裡陳設的大理石塑像。

好景不常，一八五八年二月一切都變了。左拉拋下塞尚和巴耶，搬去巴黎。同年十二月，鬱悶的塞尚心念巴黎和藝術，但在父親的壓力下只得選擇一門專業進修，他在愛克斯大學註冊，攻讀法律。「法律，可怕的法律，都是在講被扭曲的條件。」他在給左拉的信裡這麼說。

「初識之時，我們三個的人生旅途才剛開始，命運安排我們相知相惜，誓言永不分離。我們從未過問新朋友的財富或資產，那時我們追尋的是心智的價值，以及對未來的渴望，青春將未來放在我們的眼前，誘惑著我們。」

左拉給巴耶的信，一八六〇年

路易－奧古斯特事業有成

　　時間推至一八五九年，路易－奧古斯特的銀行事業蒸蒸日上（歸功於銀行以短期借貸為主要業務），九月時，他的財力足夠買下一幢十八世紀的別墅，座落於愛克斯西邊市郊。事實上，路易－奧古斯特之所以能入主這片地產，是因為他的借貸人無力償還債務，大概最後別無他法，只得以房抵債。捷德布豐莊園（Jas de Bouffan）在法文中的意思可直譯為「風的居所」，不過這個名字的來源也可能沒那麼詩情畫意，十七世紀的法文「jas」一詞意為「羊圈」，所以可能這裡曾有個羊圈，又屬於某位布豐先生。不論如何，房子交到路易－奧古斯特手中時，屋況不佳，因此他們直到一八七〇年才搬進大宅，在此之前，一家人依然住在愛克斯市的住處。

　　保羅如今已經二十歲，依舊在學校讀法律，依舊嚮往巴黎。不過，他很快地愛上這幢鄉間別墅，他習慣稱之為他父親的房子。在接下來的數十年裡，塞尚的畫作和素描將不斷出現捷德布豐莊園與其寬闊的土地。

捷德布豐莊園佔地十四公頃。自一八七〇年起，塞尚不斷在這片土地上實驗戶外繪製風景畫。

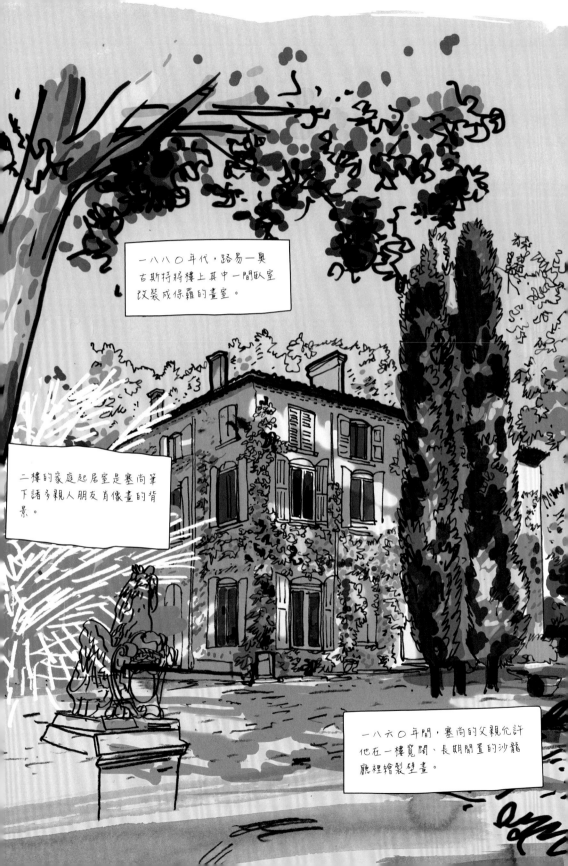

一八八〇年代，路易一奧古斯特將樓上其中一間臥室改裝成保羅的畫室。

二樓的家庭起居室是塞尚筆下諸多親人朋友肖像畫的背景。

一八六〇年間，塞尚的父親允許他在一樓寬闊、長期閒置的沙龍廳裡繪製壁畫。

早期作品

　　塞尚攻讀法律的同時，並沒有放棄上繪畫課，不過這個時期的作品幾乎全部散佚，可能是被塞尚本人或其父銷毀了，其中包含一八六〇至六一年冬天畫的風景系列作品。如今還保留下來的是一部分早期的人體素描、草圖，以及寄給左拉和其他朋友的信中，所夾雜的諷刺畫。不過，從捷德布豐大宅一樓的系列壁畫可以看出塞尚愛挖苦人的一面，他與日俱增的挫折感也可略見一二。這些壁畫看起來頗為彆扭，繪於一八五九至六〇年間，題名《四季》，算是常見的傳統畫名，刻意落款為「一八一一年」，並署名「安格爾」，來自於當時備受推崇的新古典主義畫家安格爾（Jean-Auguste-Dominique Ingres），愛克斯博物館收藏了他的部分作品。安格爾的畫風一絲不苟，日後塞尚會說他的作品沒有靈氣，顯然這些壁畫可能是精心繪製的諷刺作品，用以挖苦安格爾。壁畫的技法明顯跟其他一八六〇年代的塞尚作品極為不同（詳見本書第 19 頁），沒有狂野奔放的筆觸。一八六五年，塞尚繪製了一幅父親的肖像畫，放在壁畫的中心。畫中的父親正坐著看報，大膽的厚塗筆刷，配色別出心裁：一層層低調的大地色跟明亮的陶製地磚形成對比。

親子張力

塞尚曾抱怨父親個性專斷，絲毫不懂兒子熱愛創作的天性。不過，路易－奧古斯特其實給兒子不小的創作自由，甚至當過幾回模特兒。我們不知道父親這麼做是否是為了利誘兒子接手家族事業，不過塞尚顯然百般不願在法律或銀行業工作。同時，他也明白自己需要父親的資助才能追尋藝術，只是父親認定這樁生意肯定賠錢。一八五九年時，塞尚在繪畫學校獲得第二名的殊榮，但他的老師卻不建議他去巴黎發展。塞尚從前的同學菲力浦・索拉利（Philippe Solari）則先一步去了巴黎，學習雕塑。

一八六〇年五月，左拉寫信勸塞尚要堅強：

所以說，老兄，你需要努力一點，要有毅力。是怎樣？我們連一點勇氣都沒了嗎？黑夜之後就是黎明，所以試試看吧，盡我們最大的努力去熬過這長夜，那樣的話，天亮時你就可以說：「父親啊，我睡得夠久了，我現在感覺既堅強又勇敢。行行好吧，別把我關在辦公室裡，讓我去飛吧，父親，我快不能呼吸了，請您慈悲一點……」

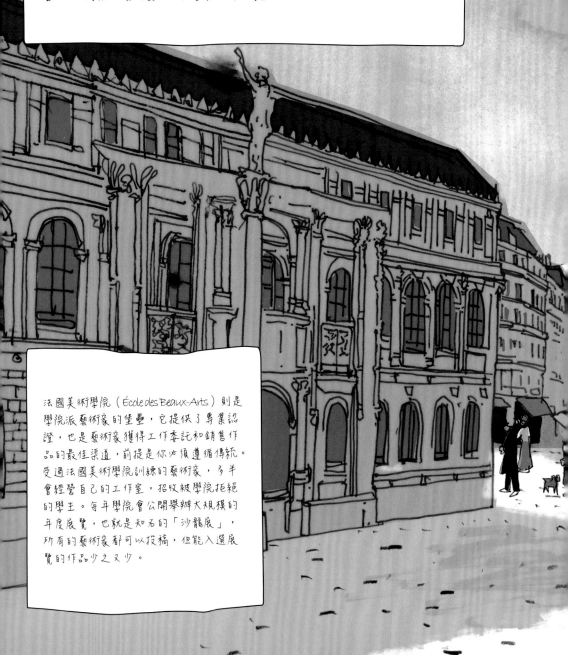

巴黎的吸引力

一八六〇年代的巴黎是藝術世界的重心，同時正經歷現代化的過程。筆直寬敞的大道、金碧輝煌的拱廊商圈、百貨公司、大型公園綠地、大規模的展覽場地如雨後春筍般林立，當時人感覺巴黎變成了人造天堂。人們喜歡在咖啡館或公園聚會，高談闊論，也為了作畫而聚集，比如瑞士學院（Académie Suisse），不屬於正式學院的藝術家，不少會聚在瑞士學院。

法國美術學院（École des Beaux-Arts）則是學院派藝術家的堡壘，它提供了專業認證，也是藝術家獲得工作委託和銷售作品的最佳渠道，前提是你必須遵循傳統。受過法國美術學院訓練的藝術家，多半會經營自己的工作室，招收被學院拒絕的學生。每年學院會公開舉辦大規模的年度展覽，也就是知名的「沙龍展」，所有的藝術家都可以投稿，但能入選展覽的作品少之又少。

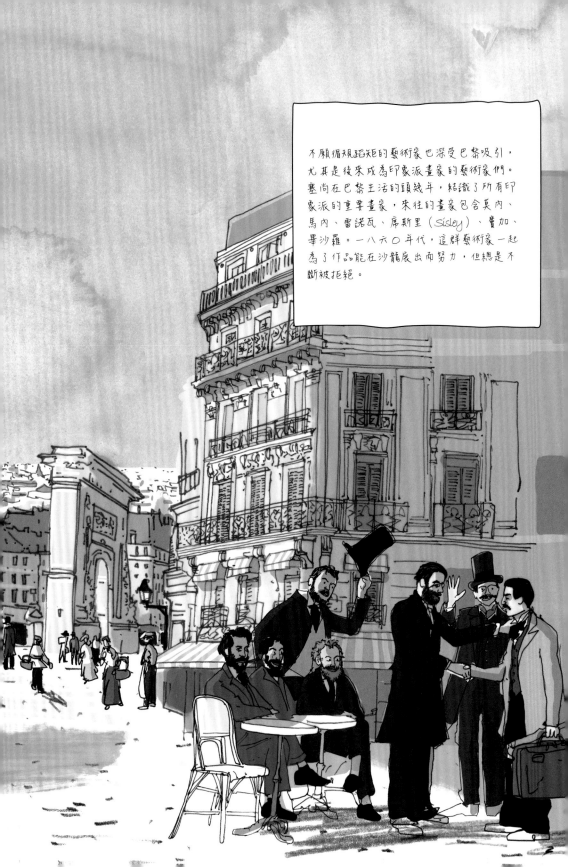

不願循規蹈矩的藝術家也深受巴黎吸引，尤其是後來成為印象派畫家的藝術家們。塞尚在巴黎生活的頭幾年，結識了所有印象派的重要畫家，來往的畫家包含莫內、馬內、雷諾瓦、席斯里（Sisley）、竇加、畢沙羅。一八六〇年代，這群藝術家一起為了作品能在沙龍展出而努力，但總是不斷被拒絕。

巴黎生活

一八六一年四月，二十二歲的塞尚到了巴黎。路易－奧古斯特終於屈服於兒子不停的叨唸，再加上妻子、女兒瑪麗也支持，他只好帶著唯一的兒子來到巴黎，並住了一個月以協助兒子安頓生活，瑪麗也有來。其實路易－奧古斯特年輕時也曾在巴黎生活過一段日子。

在巴黎最先張開雙臂迎接塞尚的是左拉，他在一八六〇年代間迅速成為知名的藝文評論家，不過到了六月時，他留下的紀錄顯示他倆見面的次數不如預期，而兩人的關係也在一八六〇年代間有些緊張。

塞尚依照左拉建議的學習計畫，常常泡在瑞士學院。瑞士學院位於西提島一棟破敗的住宅裡，課程強調人體素描，但沒有正規的教學，學生們通常透過彼此交流來學習。塞尚來瑞士學院的時候，許多在巴黎嶄露頭角的前衛藝術家已經來過了，其中包括馬內、莫內、奧諾雷・杜米埃（Honoré Daumier）。塞尚在這裡結識了另一位來自愛克斯的畫家，阿基里斯・昂珀雷爾（Achille Empéraire），也認識了安東尼・吉列梅特（Antoine Guillemet）與畢沙羅。塞尚個性敏感，脾氣暴躁，在學院努力學畫的過程卻逗樂了其他學生（大概沒什麼惡意），大家給了他一個綽號「筋肉男」（l'écorché＊）。

＊譯注：筋肉人型是藝術家研究人體時，為了解局部人體，而去除皮膚、只呈現肌理構造的繪畫或雕塑練習。塞尚在這段期間畫了非常多的筋肉人型習作，也臨摹其他藝術家的筋肉人型作品，因此得到這個暱稱。

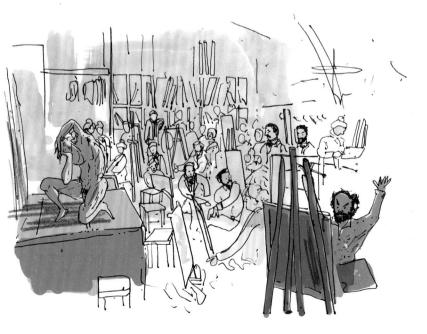

不斷往返巴黎與愛克斯

一八六一年秋天，塞尚埋首瑞士學院已有一段時間，也持續拜訪一位年紀較大的藝術家，在那裡的畫室度過許多午後時光，他試著申請進入法國藝術學院就讀，但被拒絕了。遭受挫敗後，便很快回到了愛克斯，他父親大大鬆了一口氣，馬上安排兒子去銀行上班。

塞尚並非完全不樂意回到愛克斯，他似乎覺得巴黎讓人難以消受，跟愛克斯的朋友抱怨，即使自己「幾乎整天出門在外」，還是覺得無聊透頂。不過，一年之後他又回到了巴黎，他可能再一次被學院拒絕，但這次他堅持踏上藝術之路。

一八六二年十一月到一八七○年九月之間，塞尚大部分時間住在巴黎，全靠父親給的小額生活費度日。他也常常回愛克斯，每次一待就是幾個月，在父母家裡他可以繼續作畫，也能過得比較舒適。這樣的生活型態，讓我們不太容易掌握他的行蹤，不過根據紀錄，他在一八六二年時再度於瑞士學院註冊入學，整個六○年代不斷在那裡作畫。一八六三年他獲准成為羅浮宮複製畫畫師*，自此之後，他一生都持續複製羅浮宮畫作。與此同時，他與前衛藝術家友人每年持續投稿沙龍展，但從來沒有回音，可能直到一八八六年，他才停止向沙龍展投稿。

*譯注：羅浮宮複製畫師的傳統悠久，可追溯自法國大革命結束之時，羅浮宮從皇室宮殿轉變為開放給大眾的美術教室。每年羅浮宮發出一定額度的許可證給畫家，允許他們入館複製大師作品。許多畫家都曾在羅浮宮複製作品，包含畢卡索、達利、竇加。至今羅浮宮依然保有複製畫師的傳統，每年有許可證的畫家得以自由入館，為期三個月。

暗黑版的浪漫主義

　　年輕的塞尚畫風獨特，後來他自己形容這時的風格爲「奔放」（couillarde）、「大膽」（我們無法肯定年長的塞尚究竟是褒是貶）。他用調色刀在畫布上塗抹厚厚的顏料——他從庫爾貝身上學到這個技法，這樣畫出來的作品色調深沉，富有張力，表面有雕刻似的凹凸起伏。別具特色且情感豐沛的畫風到了一八六○年代後期，在肖像畫上開花結果，比如他爲舅舅多明尼克、父親、妹妹和母親（請見第 27、28 頁）所繪製的肖像畫。同樣的技巧，塞尚也用在靜物畫上，一八六七至一八七○年代之間一些比較聳動的情慾作品上，也可以看到這樣的畫法，包括《強暴》（The Rape）、《狂歡》（The Orgy）、《謀殺》（The Murder），作品題名已經點出了這些畫作的主題，靈感則來自塞尚小時候讀過的古典文學——左拉在一八六七年發表的小說《黛赫絲・哈岡》（Thérèse Raquin）也討論了同樣的主題（少婦與情人合謀殺害丈夫）。歷來的評論認爲這些作品畫出了畫家心理狀態，描述畫家心中的狂怒與性壓抑，而這些畫作中，有些確實含有明顯的自畫像。顯然，表達深沉的內在情緒向來是塞尚創作的基石。

　　一八六○年代間，塞尚的畫風與學院派藝術家截然相反，比如名揚國際的威廉・布葛赫（William Bouguereau）、亞歷山德烈・卡巴內爾（Alexandre Cabanel），後者的名作《維納斯的誕生》（The Birth of Venus）在一八六三年的沙龍展中大受歡迎。塞尚的畫風與作品中的能量也跟同期的前衛畫家十分不同，當時他的同儕越來越喜歡藉由畫作探索光線，並熱衷描繪現代都市生活，他們從庫爾貝和巴比松畫派那裡學到的顯然是不同的技巧。除了左拉和馬內，塞尚大部分的前衛派同儕認爲他的作品難以理解。

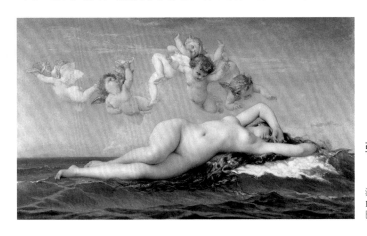

亞歷山德烈・卡巴內爾
《維納斯的誕生》，一八六三年

油彩，畫布
130 × 225 公分（51³/₁₆ × 88⁹/₁₆ 英寸）
巴黎奧塞美術館

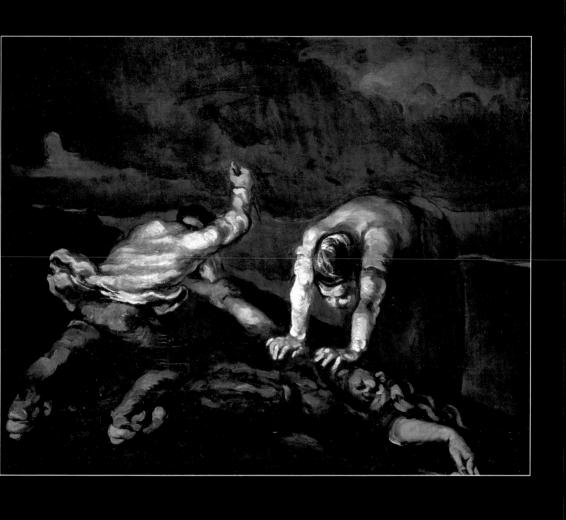

《謀殺》
保羅・塞尚，約一八六八年

油彩，畫布
65.4 × 81.2 公分（25¾ × 31⁵⁄₁₆ 英寸）
利物浦沃克藝廊，WAG 6242

罵名在外

　　一八六〇年代間，塞尚的藝術創作大多張力十足又異於平常，或許透露出他當時的個性。我們從左拉和巴耶得知，塞尚從小就暴躁易怒，不過就在塞尚來到巴黎之前，左拉才寫信給巴耶，表示他們認識的塞尚「個性如此善良，胸襟開闊、心中有愛，他的美感又如此溫柔」。

　　塞尚在巴黎跟愛克斯都表現得像個乖張的小孩，他在愛克斯時創作跳脫常規的諷刺畫，引起居民的注意；在巴黎的他，則誇張地扮演來自普羅旺斯的鄉巴佬。人們對他的印象是不修邊幅、衣著古怪，又常語出驚人，觀察銳利卻唐突。他大肆批評當時主流的藝文組織說：他們都是「學院哥」（意指學院派）、「雜種」、「太監」、「混蛋」。他有兩幅畫在一八六三年的「落選者沙龍展」展出，這個展覽頗有名氣，其目的是爲了向大眾展示被沙龍展退件的作品，以供公評。

　　至此，早期塞尚「演出來的」形象已有不少傳聞──左拉和其他人的文字裡所描述的塞尚還可以看得出來是假的──不過隨著八卦傳開，我們很難拆解哪些是眞實的生平事蹟，而哪些出自虛構。例如，一八七二年杜蘭蒂（Edmond Duranty）發表了一篇故事〈畫家路易·馬丁〉（The Painter Louis Martin），如此描述：「這個禿頭畫家鬍子一大把，還暴牙，看起來又老又年輕……形容猥瑣，難以言喻。他向我鞠躬示意，臉上掛著難以理解的微笑，他如果不是在取笑我，就是蠢得要命。」

藝術家性格

　　對塞尚而言，一個人的天性是檢視其人格與創作力的關鍵，他曾明言：「只有人與生俱來的能力，也就是性格，能帶著他去達成應該完成的目標。」晚年的他則說：「有點性格的畫家必能有所爲。」左拉在一八六〇年代時，也熱衷建立藝術理論，他對藝術作品定義廣爲人知：「透過特定性格所見的自然一隅」。影響力更大的是於一八六四至一八八四年在法國美術學院教授藝術史的教授泰納（Hippolyte Taine）的思想，早在精神分析成爲主流之前，他已提倡以類似方式探索個體特質。普遍認爲偉大的藝術家都是天才，至於何爲天才，又模稜兩可，對此泰納並不認同，他表示：「藝術作品取決於常態下的心智以及環境的積累。」泰納的課堂演說後來集結成冊，《藝術哲學》（*Philosophy of Art*）則支撐了自然主義與寫實主義在藝術領域中發展茁壯，風景畫的主題與取景重心漸漸改變，轉爲見證現實——通常是日常生活中的艱難處境。

　　泰納也寫道：「特定的才華需要對道德有一定程度的感知能力才能展現，否則難以成功。」除此之外，塞尚心中另一項創作準則逐漸扎根，也是受泰納影響，塞尚對「感官體察」的重視，並不是感官主義，而是對感官印象的敏感程度，對此泰納描述爲：觀察、體驗事物的必要特質。對塞尚而言，追尋「創作動機」至關重要，爲此要走到戶外，實際沉浸在下筆描繪的風景之中。如此一來，他才能直接將自身所接收到的世界，轉化到畫布上。

一八六六年四月，馬內在拜訪吉列梅持的時候，看到了幾幅塞尚的靜物畫，他十分欣賞。塞尚也很欣賞馬內。可是，同年九月他們在蓋爾波瓦酒館（Cafe Guerbois）會面時，塞尚卻一如以往擺出典型的塞尚痞樣：「我不會跟你握手，馬內先生，我八年沒洗手了。」

在羅浮宮學畫的叛逆分子

塞尚很早就宣示要走離經叛道的藝術路線，他的作品令正經人士震驚無比。另一方面，儘管塞尚在創作上特立獨行，他依舊時常造訪藝廊、美術館，尤其是羅浮宮，長時間鑽研、臨摹大師經典作品，終其一生保持這個習慣。

對塞尚和他的前衛派同儕來說，臨摹大師作品帶他們走入各式各樣的繪畫傳統，當時的十九世紀學院派已有既定的品味與規則，不可能像這樣探索藝術的可能性。在經典畫作面前，他們學習如何合理地搭配線條色彩，創造具有戲劇張力的視覺主張。比如，羅浮宮內文藝復興巔峰時期的威尼斯畫家吉奧喬尼（Giorgione）就給予馬內許多啟發＊。

塞尚則是涉獵多元。一八六〇年代期間，他特別欣賞德拉克洛瓦作品中強烈的情緒張力和表現力十足的筆觸（羅浮宮的阿波羅畫廊天花板上有德拉克洛瓦的壁畫）。十七世紀的西班牙畫家蘇魯巴蘭（Francisco de Zurbarán）、利貝拉（Jusepe de Ribera）在塞尚建立藝術風格的過程中也至關重要。他們凝練強烈的結構，以及微妙的平衡與色彩組合，對塞尚早期的靜物畫有諸多啟發。西班牙畫派對馬內也有影響。塞尚成熟期的作品中，則可以看到米開朗基羅與用色大師們的重要影響（包含十六世紀的丁托列多〔Venetians Jacopo Tintoretto〕、維諾內些〔Paolo Veronese〕、魯本斯〔Peter-Paul Rubens〕）。在眾多大師之中，或許叫人意外的是十七世紀古典主義派的法國畫家普桑（Nicolas Poussin），早期塞尚還熱衷表現主義時，就已經受到普桑的吸引。我們知道一八六四年四月時，塞尚已經複製了一幅普桑作品，後來塞尚許多風景畫也參考了普桑和諧的構圖。

塞尚也從印刷品上研究大師作品，比如之前提過的雜誌《藝術家》，以及《圖像商店》（*Magasin pittoresque*），另外，夏勒・伯朗（Charles Blanc）同其他學者共同編纂的期刊《法國繪畫學院畫家錄》（*L'Histoire des peintres de toutes les écoles*）自一八四九年起持續發行新刊，也是塞尚的養分來源。

＊譯注：馬內許多裸女畫作，比如《草地上的野餐》（*Le Déjeuner sur l'herbe*）、入選沙龍展的《奧林匹亞》（*Olympia*），不論是主題或構圖都可以看到吉奧喬尼影響。

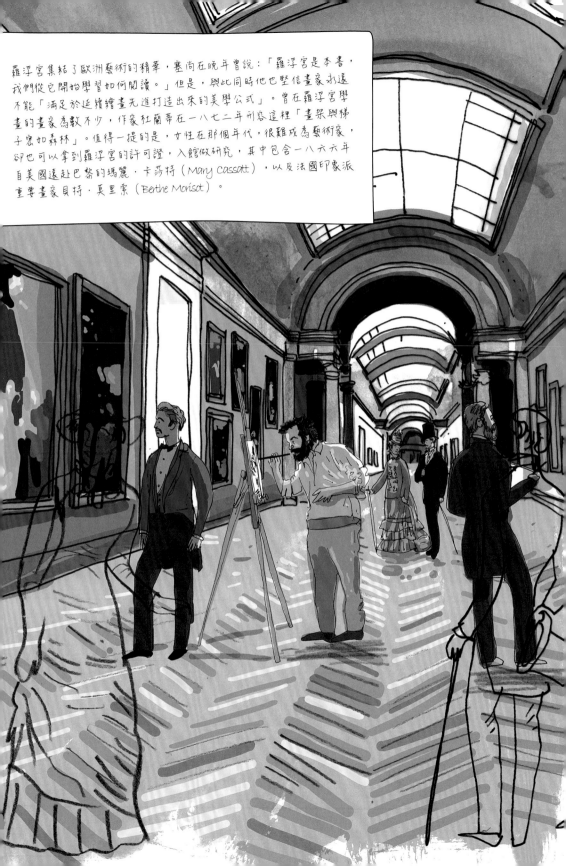

羅浮宮集結了歐洲藝術的精華，塞尚在晚年曾說：「羅浮宮是本書，我們從它開始學習如何閱讀。」但是，與此同時他也堅信畫家永遠不能「滿足於延續繪畫先進打造出來的美學公式」。曾在羅浮宮學畫的畫家為數不少，作家杜蘭蒂在一八七二年形容這裡「畫架與梯子宛如森林」。值得一提的是，女性在那個年代，很難成為藝術家，卻也可以拿到羅浮宮的許可證，入館做研究，其中包含一八六六年自美國遠赴巴黎的瑪麗・卡莎特（Mary Cassatt），以及法國印象派重要畫家貝特・莫里索（Berthe Morisot）。

大豐收的返鄉之旅

　　塞尚幾度返回愛克斯長住，其中一次在一八六六年秋冬。「我回來跟家人住在一起，他們是世界上最噁心的人。」他寫信給畢沙羅道：「我的家人令人厭煩透頂，不提也罷。」可真嚴苛！的確，塞尚的父親對他的作品一點也不了解，絲毫不感興趣，必定讓塞尚無比挫敗，但另一方面，即使他父親興趣缺缺，卻持續資助兒子，而家裡的大門也總是敞開，隨時歡迎他回家。不論如何，塞尚回家的這段時間，創作出十分重要的作品。一八六六年是塞尚創作生涯的里程碑。

　　其中特別值得注意的是他為家人繪製的肖像。叔叔多明尼克最常擔任塞尚的模特兒，塞尚畫了許多研究多明尼克五官的習作，也請他穿不同的衣服擺姿勢：頭戴特本頭巾、修士打扮、裝扮成滔滔雄辯的律師。所有的肖像作品都以調色刀厚塗繪成，筆觸充滿活力，顏料厚重卻有富有流動感。塞尚友人，作家兼藝評安東尼‧法拉布萊（Antony Valabrègue）當時也在愛克斯長住，他寫信給左拉，表示塞尚只花很短的時間完成這些肖像畫，通常不超過一個下午。順帶一提，同一年稍早時，塞尚在巴黎替左拉畫了肖像畫，並投稿沙龍展，據信是出於挑釁，他認為一定會被拒絕。根據法拉布萊的說法，「以對模特兒擺姿勢的要求而言，塞尚是很糟糕的畫家……每次他畫朋友，都像是有什麼深仇大恨，終於可以趁機報復一樣。」

再度爲父親畫肖像

　　這個時期的作品中，最有名的是父親的肖像。路易－奧古斯特還是坐姿，不過這次是坐在有花卉圖紋的扶手椅上，這應該是屬於捷德布豐莊園的家具。畫中的他跟之前一樣專注地看著報紙，雙腿交疊，肢體語言顯得封閉，但身體卻似乎對著畫家兒子的方向（他所坐的椅子則跟畫面方向呈斜角）。塞尚在父親後方的牆上掛著自己在一八六五至六六年間畫的一幅靜物小品《糖罐、梨子與藍色杯子》（*Sugar Bowl, Pears and Blue Cup*）。

　　另一個值得注意的部分是塞尚選的報紙，作爲忠實共和黨員的父親平時讀的大概會是《世紀報》（*Le Siècle*），而塞尚換成了自由派的報紙《大事報》（*L'Événement*），左拉以筆名「克勞德」（Claude）在這份報紙上發表毒舌藝評，該報編輯並不樂見這些針對建制派的尖刻批評。這幅畫可說是向《大事報》的精神致意，而左拉與塞尚所推崇的價值，又再度跟路易－奧古斯特截然相反。

　　許多年後，塞尚以這幅肖像入選一八八二年的沙龍展，這是他第一次也是最後一次入選，還是出於朋友吉列梅特的因素（吉列梅特比塞尚年輕，離開瑞士學院後的藝術生涯順遂，當時已是成功畫家），塞尚耍了所有人，他沒有用自己的名字，而是以「吉列梅特的學生」名義投稿。

《正在閱讀〈大事報〉的畫家父親》
(*The Artist's Father Reading 'L'Événement'*)

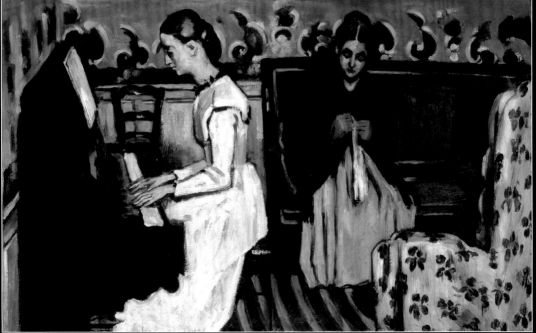

生活中的女性

　　一八六八年塞尚在愛克斯長住的時候，曾畫過母親與妹妹瑪麗的肖像，過了兩年左右，他畫了另一幅規模較大的居家情景畫，題名《彈鋼琴的女孩（唐懷瑟序曲），畫家妹妹與母親的肖像》(*Girl at the Piano〔The Overture to Tannhäuser〕, Portrait of the Artist's Sister and Mother*)，有些學者認為這是母親與妹妹的群體肖像畫（畫中的妹妹有可能是瑪麗，不過小妹蘿絲的可能性較大），也有人認為女孩是叔叔多明尼克的女兒，不過端看背景的壁紙，畫中場景是捷德布豐大宅。畫的右下角有張花卉圖紋扶手椅，跟父親肖像畫中的椅子是同一張，而這張畫在完成之前的版本中，也曾有路易－奧古斯特的身影。

　　畫中的女子顯得文靜內向，跟畫名很不搭──《唐懷瑟》是華格納在一八四五年發表的歌劇，一八六一年在巴黎演出之後，被波特萊爾形容為「冶豔縱情」。或許，如此扞格是反映家人們即使願意參與新型態的藝術創作，也無法真正體會其重要性。（單就母親與妹妹而言，她們雖然支持塞尚，卻並未因此而喜歡他的作品。塞尚贈予的畫作，瑪麗都妥善收藏，且藏得非常隱密。）塞尚也可能是透過這幅畫來表達心中壓抑的祕密慾望：自一八六九年起，他在巴黎跟年輕的歐丹絲·費凱（Hortense Fiquet）交往，她是女裁縫同時也做書籍裝訂，並兼職畫家模特兒。塞尚決意對家人隱瞞這段關係，他怕父親反對之下，會切斷他賴以為生的生活費。

　　相較之下，這個時期塞尚另外的作品倒是出人意表，他從暢銷雜誌上的時裝版畫取材，也許對他來說，畫這些作品不但有趣、沒有壓力，又可以自在地描繪女性軀體。據說他面對真人女模特兒時，總是焦慮破表。

「你知道，在室內、在畫室繪製的一切作品，永遠比不上在室外畫的那些畫。」

——塞尚寫給左拉的信，一八六六

　　一八六六年，塞尚開始在室外進行風景畫，所謂的「sur le motif or en plein air」。之前提過，這段時間的作品有不少被銷毀，所以我們無從得知風景畫作品確切的數量，但據說他最早的嘗試是該年初，於塞納河畔的班科（Bennecourt），就在巴黎附近。如今在愛克斯，他跟友伴一起在鄉間探索，同行的有法拉布萊，以及安東尼·富泉·馬里昂（Antoine Fortuné Marion）。其中一次外出，日後被畫了出來，法拉布萊寫給左拉的信中也有提到：「我們彼此攙扶，狼狽不堪。」馬里昂是業餘畫家，也是達爾文主義學者、地質學家與古生物學家，一八六六年，他在聖維克多山西向坡發現了新石器時代洞窟聚落，奠定了學術地位。

　　塞尚在捷德布豐大宅沙龍廳的牆上畫了新的壁畫《沐浴者與岩石》（*Bather and Rocks*，繪於一八六〇至六六年間），畫中傳達了自身跟這片土地的緊密連結。這幅畫原是大規模的風景壁畫，轉到畫布上後僅剩局部*，也可以看出靈感來自庫爾貝一八五三年的畫作，流傳下的畫作部分可看到赤裸的男沐浴者背影，他站在一塊巨石前面，雙手扶著凹凸不平的岩面。塞尚終生酷愛游泳——之後還會有更多以「沐浴者」為主題的作品——不過這幅畫可以看作是心靈上的自畫像，畫家有了新的藝術追求，希望透過自己的眼睛與雙手，看透事物的表象。

　　*譯注：一九〇七年，也就是塞尚死後一年，牆上這部分的壁畫被拆下、轉移到畫布上，再行售出畫作。

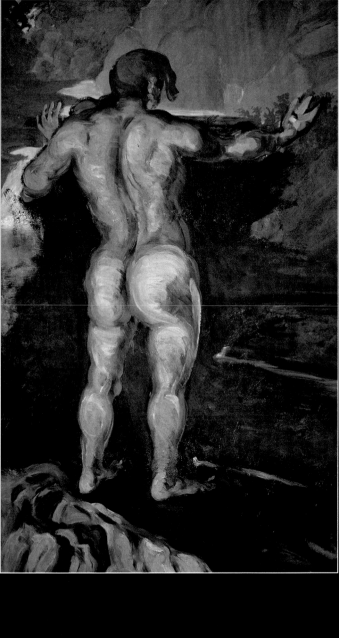

《沐浴者與岩石》
保羅・塞尚，一八六〇至六六年

巴黎人觀點

　　早在一八六六年，塞尚就曾支持前衛派藝術家的論點，寫信向法國政府純藝術部門抗議，要求恢復「落選者沙龍展」*，左拉也在《大事報》上發表公開信〈自殺〉，表達同樣的觀點。官方並不理會這些抗議。

　　四年後，巴黎一份週刊《圖像倉庫》（Album Stock）在一八七〇年春天發表了一幅諷刺畫，拿塞尚剛投稿沙龍展被拒的畫作大作文章，這篇文章在文化圈流傳甚廣。漫畫裡有一位斜躺的裸女（原作很可能後來被塞尚或父親銷毀了），以及一八六八年塞尚為友人昂珀雷爾（Empéraire）畫的肖像畫，患有侏儒症的昂珀雷爾像國王一樣坐在寶座上（就是捷德布豐大宅那張花卉圖紋扶手椅）。隨漫畫附上的文字挖苦意味十足，甚至幾乎是公然嘲笑。這番內容可能逗樂了塞尚，但卻冒犯了前衛派同儕們。文字如下：

　　三月二十日剛好在沙龍展投稿最後一天赴展場工業宮的藝術家和評論家們，將會記得有兩幅另類作品大受歡迎⋯⋯庫爾貝、馬內、莫內，還有其他不管是拿調色刀、筆刷、掃把還是什麼鬼工具的畫家，你們通通被遠遠拋在後頭啦！容我向各位介紹這位大師：塞賞先生（譯按：原文刻意拼錯）⋯⋯他是寫實主義畫家，重點是，大家也覺得他是。先來聽聽他怎麼說的，他操著濃濃的普羅旺斯腔啊：「是的，我親愛的先生，我畫我所見、我所感──我有強烈的感官。其他人跟我感受到的、看到的是一樣的，但他們沒膽放手去做⋯⋯我敢，先生，我有膽子⋯⋯我有膽表達想法──笑最大聲的人才能笑到最後。」

　　*譯注：落選者沙龍展並非每年都有。一八六三年時沙龍展評審拒絕的作品高達三千件，也就是三分之二的投稿作品，包含庫爾貝、馬內、畢沙羅等畫家，藝術家群起抗議，拿破崙三世為平息眾怒，只得要求官方另外展出落選作品供大眾評判。最後接受展出的畫家共有八百七十一位，也就是有名的落選者沙龍展，展覽讓一些畫家一夕成名，展出作品包含馬內的爭議之作《草地上的野餐》。

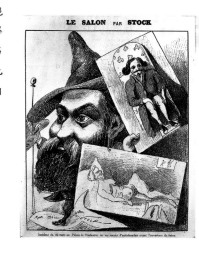

《沙龍倉庫》（Le Salon par Stock）
《圖像倉庫》的諷刺漫畫，一八七〇年

逃到萊斯塔克

　　一八七〇年七月，法皇拿破崙三世發起普法戰爭，他以為法國勝券在握，不料法蘭西帝國在幾個月內兵敗如山倒，普魯士軍隊入侵法國，包圍巴黎。新的共和政府成立，普魯士軍隊得到賠償後撤軍，短命的巴黎公社上台後暴力鎮壓，隨即被清算（巴黎公社是由社會主義分子發起的軍事政變，在法國政府撤出市政廳時短暫成為巴黎的替代政府）。法國宣戰時，塞尚正在巴黎，他不理會身旁所有適齡男子的呼籲，不但拒絕參加帝國軍隊，還逃到南邊，落腳馬賽附近的漁港萊斯塔克（L'Estaque）。跟當時許多法國人一樣，塞尚並不支持帝國政府，甚至一度被當局追緝，直到九月帝國政府垮台。不過，戰爭跟戰後引發的事件僅對北方有影響，主要在巴黎一帶，戰事並未延伸至法國中部，南法與萊斯塔克受到的衝擊更少。塞尚當時應該是住在母親長期承租的小屋，安頓好自己之後，馬上安排歐丹絲南下會合。在這個寧靜的地方，塞尚的作品變得感性許多，風景畫成為重心，作品中的細節顯得靜謐、纖細。

　　一八七〇年九月，戰後成立了法蘭西第三共和政府，塞尚的父親向來支持共和體制，被選為愛克斯議會委員（前一年父親與銀行合夥人解約，當時已經退休），不過由於年老體衰，不太參與議會事務。有趣的是，塞尚本人雖然缺席，也被愛克斯繪畫學校選為委員。

受印象派影響

　　普法戰爭之後，塞尚的風格又有重大變化。戰事塵埃落定後，他和歐丹絲回到巴黎。一八七二年一月四日，歐丹絲產下一子，也取名為保羅，與畫家父親同名，一樣也是有父親的非婚生子。雖然塞尚極力對家人隱瞞小家庭的存在，家族歷史再度重演。友人昂珀雷爾來訪，他記錄了塞尚的窘境：以一個人的微薄生活費養一家三口，住宿地點「吵得要命，都可以把死人吵醒了」。

　　在一八七二年八月，塞尚帶著家人暫時搬到巴黎西北方蓬圖瓦茲（Pontoise）市郊，畢沙羅也住在這裡，後來在瓦茲河畔的小鎮奧維（Auvers-sur-Oise）安頓下來。他們一年半之後才回到巴黎。後來塞尚安排歐丹絲和保羅住在馬賽，自己則繼續以前的生活方式，不斷移動，主要住在愛克斯與萊斯塔克，但定期回巴黎。

　　住在奧維時，塞尚跟前衛派的畫家密切交流，在萊斯塔克鄉間發展出來的感性畫風更加穩定。他來往的畫家們，就是後來的印象派畫家，其中以畢沙羅的影響最大。除了塞尚，畢沙羅也很照顧莫內與雷諾瓦。一八七三年（有些資料認為更晚）塞尚畫了一張精緻的素描《戴三角巾的農家女》（*Peasant Girl Wearing a Fichu*）描繪女性形貌，但跟以前畫過的女性相比，畫中不再強調表現張力，而以輕描筆觸記錄畫家觀察到的細節。畫面中未完成或留白的部分顯示畫家卓越的表達力，沒有畫出的部分一樣有分量，讓觀者聯想筆畫之外的細節。

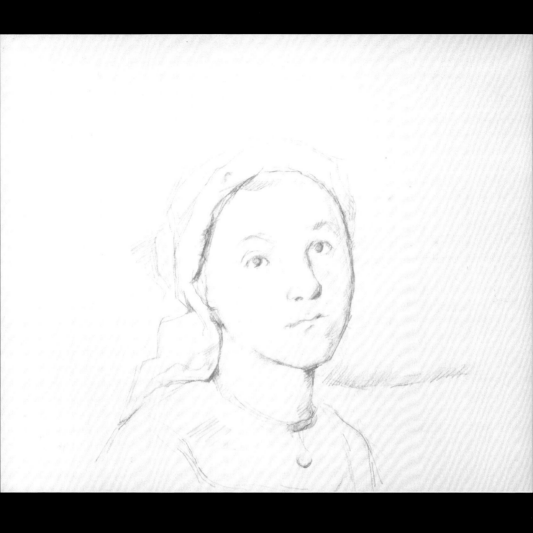

《戴三角巾的農家女》
保羅・塞尚，約一八七三年（無法確定）

石墨，紙
15.6 × 25.4 公分（6⅛ × 10 英寸）
費城美術館（Philadelphia Museum of Art）

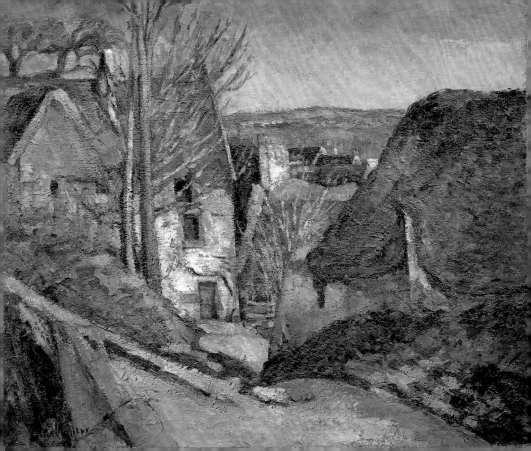

「至於老畢沙羅，他就像是我的父親。」──保羅・塞尚

　　卡米耶・畢沙羅跟塞尚一樣，是個邊緣人，他於西印度群島出生，父親是法籍猶太人，母親是歐非混血兒，畢沙羅是無政府主義者，也是畫家。普法戰爭時，他跟塞尚一樣選擇逃避兵役。兩人之間的友誼堅定深厚。多年後，畢沙羅在一八九〇年代間支持猶太人軍官屈里弗斯（Captain Alfred Dreyfus），後者在媒體渲染和法庭誤判之下受叛國罪冤屈，畢沙羅表態支持屈里弗斯後，許多藝術界的朋友棄他而去，但塞尚依然熱情相挺，甚至在當時的展覽上，公開把自己形容為畢沙羅的學生。

　　根據塞尚的說法，他在一八七〇年代之所以能領悟到應當勤奮不懈地作畫，都是畢沙羅的功勞。畢沙羅協助他達到創作的目標，幫他更深地體會戶外創作，且帶他認識新的創作手段：現在塞尚作品中可以明顯看到光線與亮面，畫布上的顏料也出現了新的短筆觸手法。畢沙羅在一八七四年繪製的《蓬圖瓦茲的公園》（The Public Garden at Pontoise）跟塞尚厚重的《上吊者之屋》（The House of the Hanged Man）相較之下，顯得輕盈許多，不過塞尚畫中的筆觸、使用的色調、俯瞰視角的構圖可與畢沙羅相互參照。受到印象派影響的塞尚，雖然接著參與了印象派畫家的畫展──《上吊者之屋》於第一次的印象派畫展展出，地點是攝影師納達（Nadar）位於巴黎的工作室──但塞尚對鑽研結構、實體物質情有獨鍾，使他注定無法完全融入印象派，因為後者致力捕捉稍縱即逝的感官體驗。在這幅畫裡也能明確看到塞尚後來作品的重要特色，他挑戰以線性工筆的技法來呈現事物的繪畫傳統，反其道而行，將團塊狀的顏色互相融合成像。

卡米耶・畢沙羅
《蓬圖瓦茲的公園》

油彩，帆布
60 × 73 公分 (23⅝ × 28¾ 英寸)
紐約大都會美術館（The
Metropolitan Museum of Art）

《現代版奧林匹亞》

　　塞尚在一八七三年時還有另一幅引起關注的作品，風格與《上吊者之屋》或同時期的風景畫截然不同，這幅畫雖然使用印象派的手法處理顏料，主題卻跟塞尚一八六〇年代間帶有狂暴、情慾的情境作品較為一致。這幅畫就是《現代版奧林匹亞》（*A Modern Olympia*），看起來比較像是色調草稿而非成品，顯然是回應馬內作品《奧林匹亞》的視覺版藝評，後者曾在一八六五年的沙龍展《奧林匹亞》引起軒然大波。塞尚在奧維結識了新朋友嘉舍醫師（Dr. Paul Gachet），醫師是位收藏家，也支持印象派畫家，塞尚在他家畫了自己的奧林匹亞。塞尚認為他的版本更為激進，他覺得馬內不夠大膽，沒把個性表現出來，至於馬內對此評論作何感想，後人僅能揣測了。在塞尚的版本中，我們很容易注意到一股狂野，而且塞尚直接畫出了觀賞女體的中產人士，這個角色並沒有實際出現在馬內的畫中，僅以暗示的方式呈現。塞尚幫畫中男子穿上高雅的服飾——看起來與畫家本人頗為神似——讓他恣意打量眼前的肉體。

　　赤裸的女體以笨拙的筆法畫成，可能是受到波特萊爾《惡之華》書中〈腐屍〉一詩的啟發，這部作品發表於一八五七年，是畫家畢生的愛書。詩中提到，一隻死去的動物躺在路邊，「兩腿翹得很高，像個淫蕩的女子／冒著熱騰騰的毒氣」。而畫中人物面貌模糊，也跟後面的詩句呼應：

外表銷蝕，只存一夢，

一幅素描逐漸誕生於

遺忘的畫布上，那是藝術家

僅憑記憶完成的。

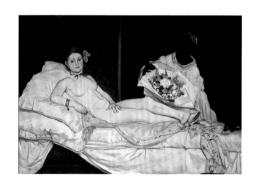

愛德華・馬內
《奧林匹亞》，一八六三年

油彩，畫布
130 × 190 公分（5³⁄₁₆ × 73 ¹³⁄₁₆英寸）
巴黎奧塞美術館

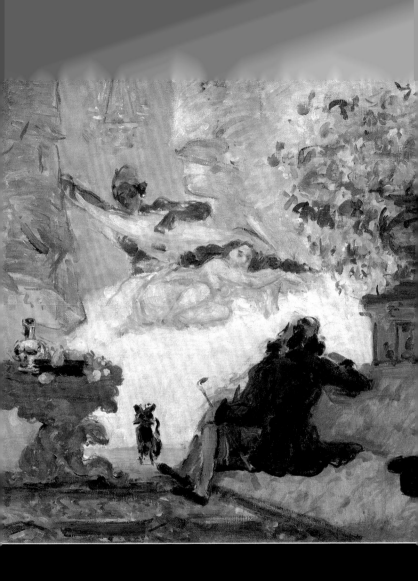

《現代版奧林匹亞》
保羅・塞尚，一八七三至七四年

油彩，畫布
46 × 55 公分（18⅛ × 21⅝ 英寸）
巴黎奧塞美術館

《維克・休凱的肖像》（*Portrait of Victor Chocquet*）
保羅・塞尚，一八七五年

油彩，畫布
45.7 × 36.8 公分（18⅛ × 14½ 英寸）
美國・私人收藏
曾為維克多・羅喬（Victor Rothschild）個人收藏

失去地位

　　《現代版奧林匹亞》在一八七四年第一次印象派畫展出現後，整個展覽，包含這幅作品，受到民眾和藝評家唾棄。塞尚參展的其他作品（包含《上吊者之屋》）命運也好不到哪去。尚‧普維（Jean Prouvaire）的文章寫道：

　　我們該提一下塞尚嗎？他也是個奇葩。我們還不知道有哪個評審會想接受他的任何一幅作品，就算做夢也不會幻想這種事。這位仁兄背著自己的畫來沙龍展投稿，好像背上十字架的耶穌基督咧。

　　雖然如此，藝術圈漸漸有一群人開始支持塞尚的創作。希奧多得‧杜瑞（Théodore Duret）、喬治‧里維（Georges Rivière）兩位藝評家對塞尚的作品充滿熱忱，而嘉舍醫師和在政府基層任職的維克‧休凱（Victor Chocquet）則買下他的畫作收藏。雖然休凱的財務狀況稱不上優渥，他卻熱愛雷諾瓦和塞尚的作品，買了非常多的畫作收藏。塞尚在一八七六、七七年時畫了兩幅休凱的肖像，畫作布滿短促的色塊，正如畫家自己的形容：「如果我用掉所有的棕紅和藍色，那是為了捕捉和傳達他的眼神。」

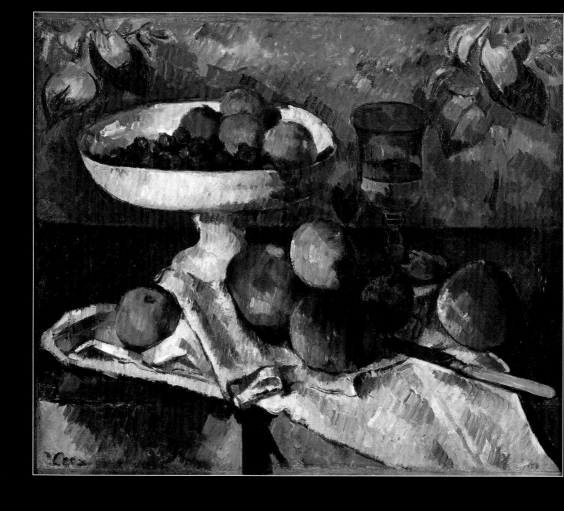

《水果盤靜物》
保羅‧塞尚，一八七九至八〇年

油彩，畫布
46.4 × 54.6 公分（18¼ × 21½ 英寸）
紐約現代藝術美術館
受贈於民間藏家
清點編號：69.1991

「我想用一顆蘋果震驚全巴黎。」──保羅・塞尚

　　一八七〇年代後期，收藏家已經願意收購印象派畫家的作品。不過，對於個別畫家來說，對藝術的理念、財務狀況以及文化上的差異，印象派畫家們卻開始出現分歧。一些成員依然想要得到沙龍展的認可，竇加對此憤怒不已，塞尚則跟其他人保持距離。一八八〇年六月，左拉在文章裡形容塞尚「有偉大畫家的性格，還在跌跌撞撞地尋覓適合自己的創作方式，跟其他人相比，依然較靠近庫爾貝、德拉克洛瓦的路線」。不過。一八七九年與一八八〇年，塞尚創作出《水果盤靜物》（*Still Life with Fruit Dish*），是塞尚受到高度討論的作品之一。

　　這幅畫中，實體物質存在感十足，顯示塞尚已然揮別印象派，畫作中描繪了蘋果：跟塞尚作品連結最深的創作動機。有些評論家認爲蘋果有重要的象徵意義，諸如聖經中蘋果有誘惑的含義。有些人則認爲塞尚對蘋果有特殊情感：當塞尚在學校捍衛左拉時，左拉事後送他一籃蘋果。不管怎麼說，我們都能在塞尚可口的蘋果上看到畫家精湛的技巧：近看似一團顏料，遠看則粒粒分明，幾乎有了自己的生命和情感。沒錯，塞尚就是在一八七八年以這幅小小的油畫習作，引起前衛派畫家與倫敦布魯姆茨伯里派藝評家一波熱烈討論，其中最重要的是「法國新繪畫」運動的倡議者，羅傑・弗里（Roger Fry＊），一九二七年，弗里回憶當年，形容《水果盤靜物》「對物體質量、重量有強而有力的情感」且傳達「不同凡響的寧靜和諧感」。

　　這幅畫最初由保羅・高更購買收藏，當時他可能還在證券交易所上班，他形容這幅畫是「罕見的珍珠」，「我的心頭好」。

＊譯注：倫敦布魯姆茨伯里派（London's Bloomsbury）是一群英國藝術家與學者，最知名的成員包含吳爾芙。羅傑・弗里則是畫家與藝評家，最早以研究古典大師聞名，他稱法國新一波繪畫運動為後印象派。

重新挖掘眼前物體

　　法國哲學家莫里斯・梅洛－龐蒂（Maurice Merleau-Ponty）在一九四五年時發表文章〈塞尚的疑慮〉討論作品和畫家的性格，並解釋爲何印象派繪畫手法爲塞尚奠定基礎，卻又不足以帶他前進。文章認爲，塞尚想要重新挖掘眼見的物體，但著重氛圍的印象派，終將使物體去除物質的型態，而塞尚雖然認爲色彩比輪廓重要，筆下的物體卻「不再被周遭（其他物體造成的）的反光覆蓋，而失去跟環境、跟其他物體的關係；（塞尚筆下的物體）似乎微微從內發光，光從物體本身射出，最後讓畫中一切看起來紮實、確實，像是實體物質」。

　　塞尚對結構和物質的新體悟可以在一八八〇年這幅歐丹絲素描上看到，親暱的氣氛不減其力道。注意歐丹絲身軀、周圍環境看起來十分紮實，對照她手中正在縫製的衣物，沒有畫出來的部分顯得格外纖細。

　　畫下這幅素描的時候，塞尚的兒子已經八歲了。兩年後，塞尚的父親終於得知這個小家庭的存在，當時歐丹絲跟小保羅住在馬賽。狂怒之下，父親減少了塞尚生活費，還威脅不讓塞尚繼承財產。後來父親態度軟化，也提高了給兒子的生活費。不過，歐丹絲似乎從未被塞尚的雙親、妹妹們，以及一些朋友所接納，據說他們認爲她粗野又貪婪。不過，塞尚一個人到處畫畫旅行，多年來過著跟單身沒兩樣的生活，歐丹絲卻得獨自拉拔兒子長大，她手裡沒幾個錢，又遠離家鄉（她來自法國東邊的佛朗什孔泰〔Franche-Comté〕）。塞尚喜愛兒子，但很難看出他對妻子的感覺如何。我們唯一確定的是兩人相識以來，塞尚以夫人爲主題，畫下很多素描和畫作，不過夫妻長期分離，似乎暗示這段關係並不緊密，兩人共處也不易。

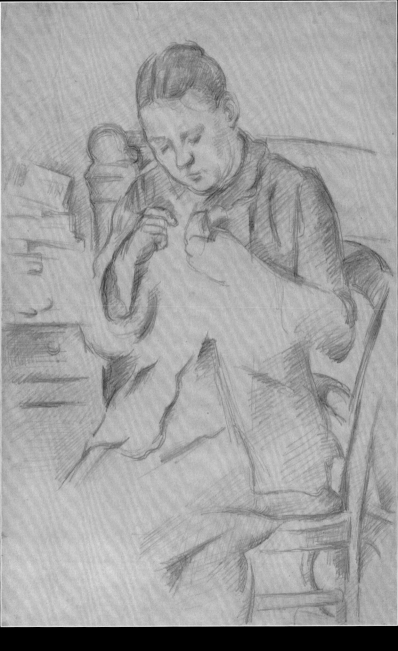

《縫紉中的歐丹絲・費凱（塞尚夫人）》
(*Hortense Fiquet* 〔*Madame Cézanne*〕 *Sewing*）
保羅・塞尚，約一八八〇年

石墨，紙
47.2 × 30.9 公分（18 9/16 × 12 3/16 英寸）
倫敦庫托美術館（The Courtauld Gallery）

「我敗給了巴黎。」──保羅・塞尚

一八八○年代，塞尚繪畫風格臻於成熟，不過，他的藝術與私人生活雙雙遇到困境。在此之前他曾堅持要不斷「扔」作品去沙龍展，「直到地老天荒」，而一八八四年，再度被沙龍展評審拒絕後，他終於宣布，自己放棄巴黎了。想必當時印象派同儕在畫商杜蘭維（Durand-Ruel）的經營之下，開始有了不錯的銷售成績，看在塞尚眼裡也是一大打擊。

再者，他在一八八六年時與左拉鬧翻。左拉這時已經是知名的成功人士，雖然一八八○年代前期，塞尚會定期住在兒時好友美麗的巴黎宅邸，不過這二十多年來，兩人的關係已不再情同手足。而且，左拉似乎不再相信塞尚的藝術。一八八六年三月，左拉發表了小說《傑作》（*L'OEuvre*），故事主角克勞德・藍提是位不得志、生活混亂的畫家，儘管左拉再三堅持這個角色是現代藝術家的典型寫照，並非真人真事，許多人還是認為故事明顯是在講塞尚。結局中，藍提無法完成自己的傑作，絕望難當，終至自盡。小說出版後，左拉與塞尚從此交惡，再也沒有和好。多年後，屈里弗斯軍官事件爆發，在一八九七年輿論沸沸揚揚之際，左拉勇敢表態，為屈里弗斯講話，塞尚卻大大反對左拉的看法，他宣稱屈里弗斯並非反猶太情結的受害者，而是真的有罪在身。

步入婚姻，親人去世

　　八〇年代，待在愛克斯的塞尚越來越孤僻，當地人也認爲他是個怪人。這段期間他跟藝術圈的部分友人依然有往來，而在他跟左拉割袍斷義之前，也固定到巴黎短期居住，但左拉常常在家招待上流社會人士，偌大的莊園讓塞尚感到格格不入。除了定期造訪巴黎，他也曾到蓬圖瓦茲找畢沙羅，住了六個月，另外在一八八三年跟雷諾瓦、莫內一同赴南法作畫。

　　不過到了一八八六年，除了跟左拉決裂以外，他的私人生活也一團亂：他跟歐丹絲有些衝突——之前提過，這對夫妻長期分居，一八七八年時歐丹絲曾偷偷前往念茲在茲的巴黎——而一八八五年，塞尚顯然迷戀上一位在愛克斯的不知名女子。一八八六年四月，迫於母親和妹妹的壓力，或許父親也參與其中，塞尚終於娶歐丹絲爲妻，可能是爲了給少年保羅一個名分。

　　就在同一年，十月二十三日，年邁的父親過世了。路易－奧古斯特的遺囑說兒子「不務正業」，不過儘管之前父親曾威脅將兒子除名，路易－奧古斯特還是讓兒子和女兒共同繼承了家產，財產數目不小，甚至可以稱得上是富裕了。父親死後，塞尚搬回捷德布豐莊園，跟媽媽以及妹妹瑪麗住在一起（蘿絲多年前已經嫁人了）。不過，一八八八年雷諾瓦到大宅拜訪他之後，塞尚卻很快又離家了，他寫給杜蘭維的信中說：「黑暗的貪婪統治著這個家庭。」至於歐丹絲跟年少的保羅很可能依然住在馬賽，沒有跟塞尚在一起。

聖維克多山

　　塞尙在八○年代遭遇不少難關，不過這也是他產出最多代表作的十年。他沉浸在大自然懷抱，從中擷取靈感，在畫作上越來越常看到大片愛克斯風景中，矗立著聖維克多山，這座山後來成爲塞尙作品的標記。身爲「三人共同體」的一員，自少年時不斷造訪這座山，如今對山的一切，地貌歷史、形成過程，都再熟悉不過。他的油畫作品中，聖維克多山入畫的共有四十四幀，水彩則有四十三張。

　　一八八七年所畫的《聖維克多山與雄松》（*Mont Sainte-Victoire with Large Pine*）廣受好評，畫中風景既是深遠凝定，似乎又近在眼前，如此效果來自塞尙精心創造出來的色調，而前景的松枝彷彿輕撫著遠方的山稜。

　　山脈古老自成，在塞尙的筆下卻成就了畫家現代、激進的藝術風格。此可對映出當時法國出現的另一個極富現代性的人造地標，爲了一八八九年世界博覽會，巴黎市中心蓋了艾菲爾鐵塔。

　　一八九五年，《聖維克多山與雄松》在愛克斯的業餘畫家圈展出，許多觀眾覺得詫異，不過當地有位青年詩人十分喜愛這幅作品，他是賈斯葛（Joachim Gasquet）。隔年，塞尙將這幅畫贈予詩人，兩人成爲好友。

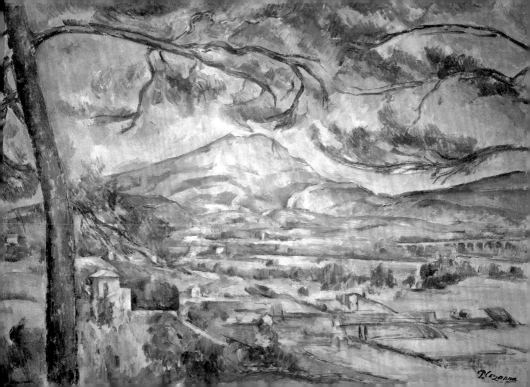

重燃決心

　　塞尚反社會的性格，很適合以自己為創作主題：他一生中畫過二十六幅自畫像、二十四張自己的素描，學者海尤·徒赫汀（Hajo Düchting）認為，塞尚在自畫像中的姿態常常「微微地撇過頭去」，給人的感覺「自我封閉、憤世嫉俗」。一八九〇年時，塞尚的藝術上進階至成熟階段，五十一歲的他，畫下了《拿著調色盤的自畫像》（*Self-Portrait with Palette*），兩年前，他開始跟歐丹絲與兒子同住巴黎聖路易島的公寓。畫中的色調輕盈，甚至帶點溫暖的氣氛，但畫中人卻看起來心情沉重，悶悶不樂。這幅畫裡傳達了許多心情，其中或許能看出畫家再度立定的決心：注意他昂然不動的姿態。

　　他立志奮鬥，終得開花結果：即使學院依舊不接受塞尚的作品，他在其他地方倒是有所突破。一八八九年十一月，藝評家屋塔伏·茅斯（Octave Maus）邀請塞尚到布魯塞爾與「二十人」（Les XX）一同展出作品。「二十人」是由一群比利時藝術家組成的團體，在一八八三至一八九三年間，每年都舉辦作品展，並另外邀請二十位客座藝術家一同展出，曾經合作的藝術家包含畢沙羅、莫內、高更以及梵谷。塞尚於一八八九年應邀參與，並在隔年再度參展。塞尚生命最後的十六年間，作品展出的城市除了巴黎、愛克斯，還有柏林、維也納、倫敦。越來越多人寫下散記、專文討論或提及塞尚的作品，每一年都有新的群體認識塞尚的作品。一八九一年，塞尚的生活中還有另一個活力的源頭：他重新堅定了自己的天主教信仰，成為雖不特別敬虔卻十分積極的天主教徒。靈性的追尋似乎也跟創作靈感交互感應，據說對塞尚而言，誠如藝術史學家保羅·史密斯（Paul Smith）所形容，「山水草木間，得見神同在。」

不停漫遊

　　塞尚繼續依照以往的生活模式過活，四處移動，遠離妻兒。他在愛克斯的家是捷德布豐莊園，同時也常常回巴黎去，此外，他找到了新的作畫地點：楓丹白露（Fontainebleau），這裡離巴比松不遠，鄰近地帶也有農田景觀。一八九四年時，莫內爲塞尚舉辦了一次招待會，地點在吉維尼（Giverny），塞尚在會中認識了雕刻家奧古斯特・羅丹（Auguste Rodin）和藝評家古斯塔夫・吉夫瓦（Gustave Geffroy），後者是將塞尚的作品介紹給更多人的重要推手，後來也跟塞尚成爲朋友。

　　塞尚從一八九五年開始，常花上很長的時間走訪聖維克多山一帶，他發現聖維克多山腳下有座採石場，畢畢姆斯採石場雖然久未使用，開採歷史可追溯至羅馬時期。一九八五年前後，塞尚爲採石場畫了不少作品，其中一幅裡，赤紅的砂岩層層疊疊，岩間縫隙長出翠綠的松枝，紅綠對比鮮明。塞尚深受這片風景吸引，複雜的視覺結構、古老的大地、靜謐避世的氛圍，讓塞尚感覺自在、賓至如歸。我們確實可以在畫中岩石上看到早期作品《沐浴者與岩石》的影子（詳見本書第 31 頁）。

　　這一帶是塞尚老年生活中最實在的陪伴，他在此租了一間小木屋，也另外承租鄉間別墅「黑堡」（Château Noir）其中的一個房間，這座鄉間別墅距離畢畢姆斯不遠，已經老舊，塞尚在此存放繪畫工具。塞尚也多次畫下黑堡和堡內廢墟般的光景。其後幾年，塞尚爲了方便戶外作畫，幾度在這一帶租房。另一方面，歲月在他身上漸漸成爲沉重的負擔，他的健康狀況開始走下坡。一八七〇年代後期，他常常生病，後來轉成慢性支氣管炎，而一八九〇年代之後，他也爲糖尿病所苦。可以說，塞尚在這段時間的生活，更加四處奔波、不與人來往，而他也致力將生活、工作方式調整成最實際、適合創作的狀態。

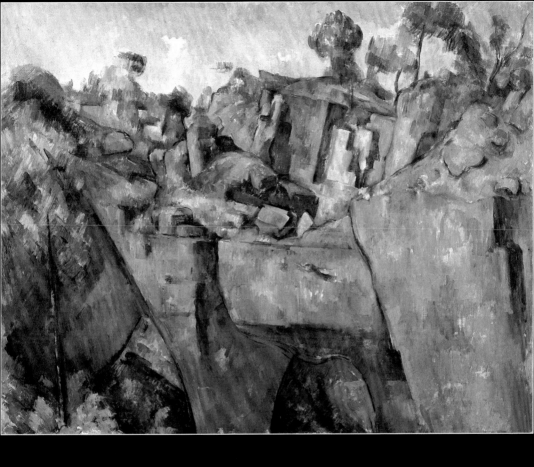

《畢畢姆斯附近的採石場》（*Stone Quarry near Bibémus*）
保羅・塞尚，約一八九五年

油彩，畫布
65.1 × 81 公分（25 ⅝ × 31⅞ 英寸）
德國福克望博物館（**Museum Folkwang**）

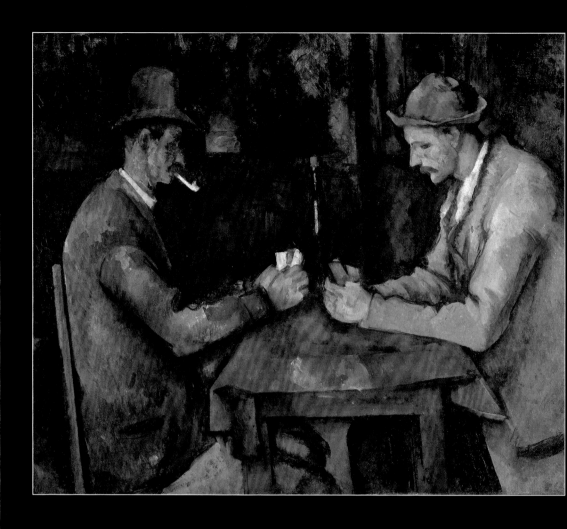

《玩牌的人》
保羅・塞尚，一八九〇至九五年

油彩，畫布
47.5 × 57 公分（18¹¹⁄₁₆ × 22 ⁷⁄₁₆ 英寸）
巴黎奧塞美術館

探索靜物畫的可能性

我們或許可以說，塞尚一直以來在繪畫上追求的是描繪出事物內在的核心、內在生命，他同時也不斷嘗試不同的靜物畫構圖。跟他同期的印象派畫家，如今已大受歡迎，塞尚也很欣賞莫內的部分作品，不過他在繪畫上最關切的結構、深度、永恆性，跟感性的印象派所追尋的大相逕庭，印象派也畫大自然，或是都市生活，但他們透過畫作想捕捉的是稍縱即逝、不停改變的光線，以及現代社會中快速變化、無法持久的特性。

要描繪出歷久不衰、恆常存在的世界，十分耗費時間，而塞尚作品數量雖然多，作畫速度卻很慢。從這個角度來看，靜物畫是理想的創作主題，靜物穩定性高、也稱得上耐久──當然，塞尚常常抱怨畫靜物時挫折不斷，東西腐爛速度太快了：「這些討厭的東西，根本是魔鬼，居然給我改變顏色！」為了將物品擺成滿意的樣子，塞尚會花上好幾個小時，甚至好幾天來排東西──茶壺、塑像、籃子、切好的水果，通常下面鋪著大塊的純色布料，並偷偷墊上硬幣以保持穩定的重心。

喜歡塞尚靜物畫的人，比如高更，懾於其畫之細膩複雜，並為此反覆深思。不只哲學家梅洛龐蒂，其他人也曾點出，塞尚屢次挑戰在畫中顛覆傳統的二元意象，他筆下的物品好像是活的，但人物卻彷彿毫無生氣。一八九○至九五年完成的《玩牌的人》（*The Card Players*）中顯而易見，畫中的兩位男子、周圍物體，甚至氣氛，似乎都是由同一種基本材質所組成。此外，塞尚創造出幾乎帶有對稱感的裝飾效果──落在衣領、菸斗、酒瓶、紙牌上的單純白點，如此安排強化了同一個概念：筆下的主題是人物也好，非人物也罷，都是同一構成的部分而已。彷彿「靜物」並不僅限於畫面中央桌角上的酒瓶，而是整個畫面都在描述這個概念。

一鳴驚人的巴黎畫展

　　一八七○年代早期，巴黎有位顏料商人力挺前衛派畫家的作品，其中包含塞尚，以及後來的梵谷，他們暱稱商人爲唐吉老爹（Père Tanguy）。唐吉讓塞尚以畫作來支付爲數不小的顏料費，再把畫作掛在自己的店裡販售。一八九四年唐吉去世，他店裡的畫作收藏全數被拍賣，畫商安伯斯・佛拉（Ambroise Vollard）以低價買下四幅塞尚作品，這位年經畫商也反學院派，前一年剛在拉費提街上開了一家小型畫廊，店面位於巴黎不錯的地段。佛拉很快就將塞尚的作品銷售出去，賺了一筆。當時塞尚的作品沒什麼公開展示的機會，佛拉對此詫異不已，決意爲畫家舉辦個人畫展。佛拉可能是透過熟識的雷諾瓦，才開始對塞尚有興趣，他花了不少心力企圖聯絡隱居的塞尚，好邀請塞尚辦展。「唉，這位畫家還眞難找！」一九一四年他發表《塞尚》（Cézanne）一書，記錄當時根據消息尋訪畫家，踏遍楓丹白露的森林，尋塞尚而不得。

　　佛拉最後終於透過信件聯絡上塞尚，在塞尚兒子協助之下，有一百五十幅畫作送到巴黎，於一八九五年十一月展出。可惜，雖然佛拉本人對畫展滿腔熱血，媒體和一般大眾反應卻很冷淡，塞尚則根本沒來。不過，這次展覽在巴黎的年輕藝術家圈子裡激起熱烈迴響，他們在作品中看到自己將如何去實踐視覺、風格上的創新。展覽之後，佛拉開始經銷塞尚的作品，而塞尚的藝術生涯開始轉運。

佛拉的功勞

佛拉全力支持前衛派藝術家，對巴黎藝術界影響至深，在他的努力之下，塞尚不再是無人聞問、名不見經傳的畫家。佛拉生於印度洋的法國殖民地留尼旺島（Réunion），他本來研讀法律，但很快地就一頭栽進藝術裡，他有敏銳的商業直覺，只要是他認為優秀的藝術作品，大筆收購、宣傳、販售，一點也不手軟。他踏入巴黎藝術界時，正好是傳統建置體制漸漸無法主宰藝術市場的時候，沙龍美學品味失去主導地位，學院也不再是唯一能保證藝術家作品品質或出路的地方，佛拉抓準時機，很快成為十九世紀最頂尖的藝術經銷商。日後他時常在藝廊舉辦「地窖晚宴」，席間坐著波希米亞派的藝術家、收藏家和經銷商，大啖留尼旺島風味雞。由他經手塞尚的作品將近七百幅，大部分是塞尚死後，從兒子那裡購得。學者艾力克斯·丹契夫（Alex Danchev）認為，「塞尚躋身藝術界重量級人物的關鍵，在於佛拉當時看準時機，大量收購其作品。」也就是說，佛拉為塞尚創造出新市場，同時也確保自己供貨無虞。兩者的事業確實扶搖並進。

一八九九年前後，塞尚為佛拉畫下肖像。佛拉的回憶錄中提到一段有趣的經驗。佛拉提到塞尚作畫的過程通常緩慢且痛苦。有回，他點出畫中的手有兩處還沒上色，塞尚回應：「我或許能找到對的顏色來補齊那些空白處，不過呢，請試著了解，佛拉先生，如果我隨便畫什麼上去，我會被迫整個重來，就從那個隨便的地方開始重畫。」

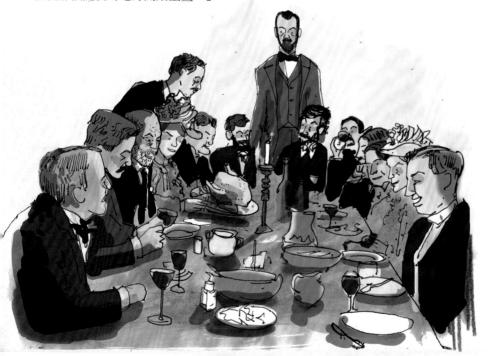

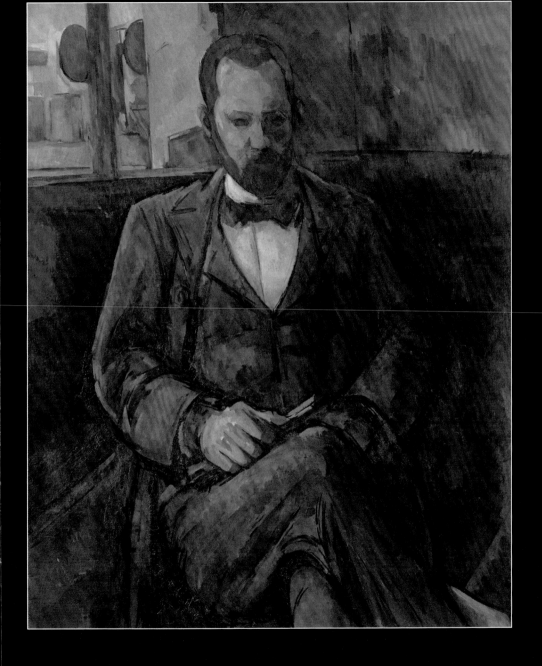

《安伯斯‧佛拉的肖像》（*Portrait of Ambroise Vollard*）
保羅‧塞尚，一八九九年

油彩，畫布
100 × 81 公分（39¾ × 31⅞ 英寸）
巴黎小皇宮美術館（Petit Palais, Mus.e des Beaux-Arts de la Ville de Paris）

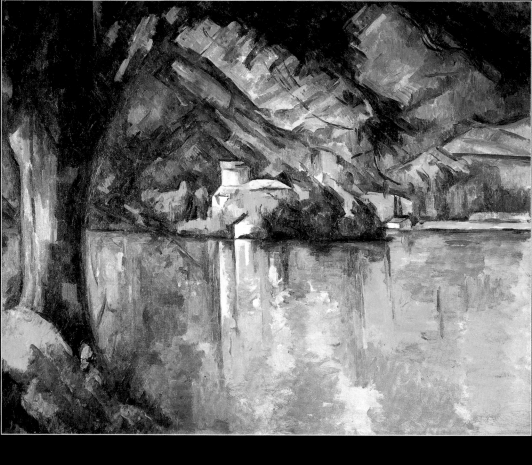

《藍湖（安錫湖）》
保羅・塞尚，一八九六年

油彩，畫布
65 × 81 公分（25 %₁₆ × 31⅛ 英寸）
倫敦庫托美術館
塞繆爾・庫托信託：庫托贈遺，1932

平衡、和諧、恆定……只在畫中

　　如今塞尚的作品已受到不少肯定，不過塞尚隨著年紀增加，脾氣也越來越乖僻易怒，甚至不顧朋友情面，包含畢沙羅、莫內、雷諾瓦等人。塞尚對人懷有猜忌，據說他曾表示「別人想操弄我」。不過，塞尚在創作上卻表現得截然不同，他最後幾年的作品複雜多面，傳達出平衡、和諧、恆定的意境，這樣的效果也得力於他所選擇的主題：他鍾意的聖維克多山呈三角形，結構穩定；這張畫也是一例，座落於薩爾瓦阿爾卑斯山區，平靜如鏡的安錫湖（Annecy）。塞尚於一八九六年造訪該地，一部分是為了作畫，也為了病後休養。塞尚構圖富有巧思，即使畫中物品擺放的方式洋溢著活力，也暗藏玄機，比如英國藝評家羅傑‧弗里曾評論《水果盤靜物》（詳見本書第42頁）：

　　事實上，我們看得出，在這些形體之下，規則嚴謹而和諧，幾乎像是希臘建築的經典準則一樣，那就是令整個構圖出奇安詳、均勻的關鍵。

　　《藍湖》（*The Blue Lake*〔*Lake Annecy*〕）旖旎蕩漾，在畫家筆下，時間在此凝結成永恆，彷彿等待湖水自言其身的奧妙。這幅畫也展露塞尚的作畫風格：他同時在畫布上的所有地方塗上小色塊，落筆斟酌再三，他明白每一筆都會改變整體平衡。塞尚畫出的物體顏色複雜而紮實，當代藝評家約翰‧伯格（John Berger）曾表示，「就像一幅織物，只不過交織畫面的不是棉線，而是筆刷、調色刀刻畫出來的油彩痕跡。」他認為這些顏色的痕跡「並非直接對應現實物體的顏色，但這些顏色像是軌跡，隨著軌跡，我們的眼睛能看見時空遞嬗、推移」。

揮別故居

一八九七年六月，塞尚短駐巴黎後，搬回愛克斯，想要進一步探索畢畢姆斯採石場，不料，過沒幾個月，母親逝世，享壽八十二歲。捷德布豐莊園現在由妹妹瑪麗管理，兄妹間為了遺產爭執不休。塞尚於隔年五月返回巴黎，參與佛拉為他籌辦的第二次個人畫展，同年秋天，塞尚終於回到愛克斯，約莫到去世之前，一直待在家鄉。不過，該年十一月，有人買下了捷德布豐莊園，而塞尚在清理大宅的時候，將廢棄物集中燒毀，一般認為不少早期作品就是在這時化為灰燼。塞尚去世後，新的莊園主人路易・葛內（Louis Granel）曾向巴黎的盧森堡博物館（Luxembourg Museum）提議，從大宅中取出塞尚的壁畫《四季》，捐贈給博物館，但遭到館長斷然拒絕，館方認為壁畫不能代表塞尚的作品，展出壁畫對畫家而言更非榮耀。這些壁畫如今存放於巴黎小皇宮美術館。

失去捷德布豐莊園的塞尚，一度希望能買下黑堡而不得，後來搬到愛克斯布勒貢街上的一所公寓。兒子保羅如今快三十歲了，跟母親歐丹絲一起住在巴黎，生活優渥。而塞尚在一八九九年再度在巴黎展出作品。他也曾參與「獨立沙龍展」（Salon des Indépendants），這個展覽創始於一八八四年，創始畫家包含魯東（Odilon Redon）、希涅克（Paul Signac）等人，這些畫家跟塞尚一樣，曾經跟印象派一起辦展，但後來各自發展出不同的藝術風格。除了參與獨立沙龍展，佛拉的畫廊也為塞尚舉辦了第二次畫展。兒子保羅可能曾出席這些畫展，甚至塞尚的太太可能也去了：這時的年輕人保羅（有時歐丹絲也是）在財務上依然仰賴父親塞尚的供應，而塞尚不喜歡與人來往，母子兩人也常為他跑腿辦事，權當塞尚的代理人。

來自巴黎文化圈的禮讚

　　一九〇〇年，塞尚六十一歲了，在藝術界赫赫有名，備受前衛派藝術家推崇。年輕的畫家莫里斯・丹尼（Maurice Denis）向來仰慕塞尚，甚至以佛拉的畫廊為背景，畫下《向塞尚致敬》（*Homage to Cézanne*），畫面有些陰沉，畫中焦點正是一度由高更收藏的名畫《水果盤靜物》，圍繞著畫中畫的仰慕者大多是象徵主義的先知派（Nabis）畫家，他們借用希伯來語中的「先知」（Nabi）一詞為名，大約在一八八八年組成，創始成員除了丹尼，還有來自朱利安藝術學院（Académie Julian）的其他學生。象徵主義派看重先知意象，不同於印象派，影響當時藝術和詩歌的象徵主義運動反對寫實，而追求幻想、夢境、靈性面的表達。象徵主義深受高更影響——畫中的藝廊可以看到局部的高更作品高掛牆上——而高更則深受塞尚作品啟發。象徵主義派畫家極愛塞尚，他們從塞尚作品中得以窺見深沉的靈性生命，那正是他們在藝術裡追尋的東西。

　　畫中沒有塞尚的身影，或許是尊重塞尚的行事作風，畢竟他向來跟巴黎藝術圈保持距離。如果賈斯葛的回憶無誤，塞尚曾強調：「畫家不需要透露私生活，也能畫出好作品——藝術家固然希望盡可能提升自己的文化地位，但藝術家本身不能讓人看透。」這番話顯示塞尚已經歷一番心境轉折，年輕時的塞尚，不論是行事風格或是作品內涵，都對巴黎藝術圈充滿攻擊性。塞尚寫信感謝丹尼藉由創作致意，丹尼回信道：

　　或許現在，您能大概明白您的畫作在這個時代是處在怎樣的高度、究竟受到多少人欣賞，對一些年輕人而言，包含我在內，您啟蒙了我們的藝術熱忱。我們可說是您的學生，實至名歸。

莫里斯・丹尼
《向塞尚致敬》（局部），
一九〇〇年

油彩，畫布
180 × 240 公分（70⅞ × 94½ 英寸）
巴黎奧賽美術館

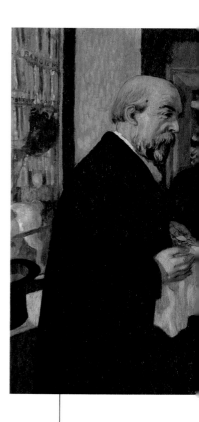

歐尼諾・魯東

象徵主義畫派領袖之一。仰慕塞尚已久，不過畫中的他表現得彷彿是第一次看到這幅畫。

愛德華・威雅爾（Édouard Vuillard）

先知畫派成員，他跟伯納、丹尼共用畫室。

安德烈·馬列里歐（André Mellerio）

曾於一九二三年出版一本討論魯東的專書。

安伯斯·佛拉

所站位置比其他人高出一個頭，緊抓畫架，掃視全場。

莫里斯·丹尼

十八歲時與人共同創立先知畫派，當時他也常常寫作與發表藝評。《向塞尚致敬》這幅畫中可以看到他注重畫面的韻律感與裝飾性。

保羅·賽呂西葉（Paul Sérusier）

率先邁向抽象畫的先驅藝術家，他與丹尼一起創立先知畫派，也對先知畫派影響甚深。畫中的他熱烈地跟魯東討論塞尚的畫作。

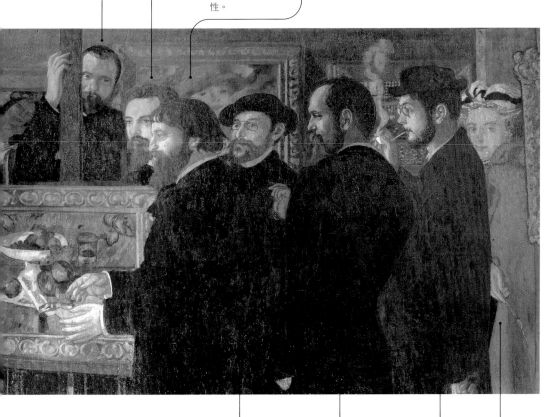

保羅·朗森（Paul Ranson）

先知畫派成員，朗森進入朱利安藝術學院前，已經受過裝飾繪畫的訓練，先知畫派固定每週六到朗森的畫室碰頭。

克－澤維爾·盧梭（Ker-Xavier Roussel）

先知畫派成員，一八八八年他在法國繪畫學院註冊，但也參與朱利安藝術學院，並在那結識了丹尼與其他成員。

皮耶·波納爾（Pierre Bonnard）

印象派畫家，他的作品跟象徵主義派畫家類似，富含裝飾性。

瑪荷·丹尼（Marthe Denis）

丹尼的妻子在旁觀看。

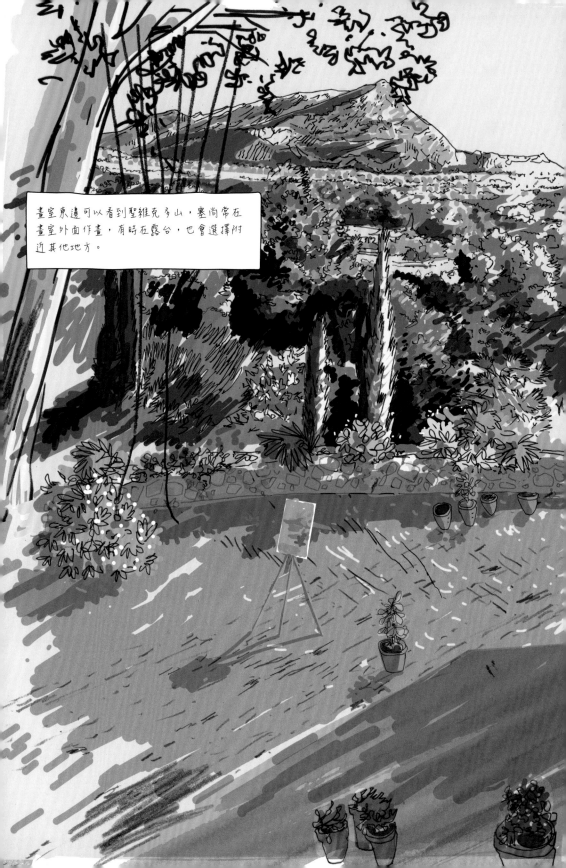

畫室東邊可以看到聖維克多山，塞尚常在
畫室外面作畫，有時在露台，也會選擇附
近其他地方。

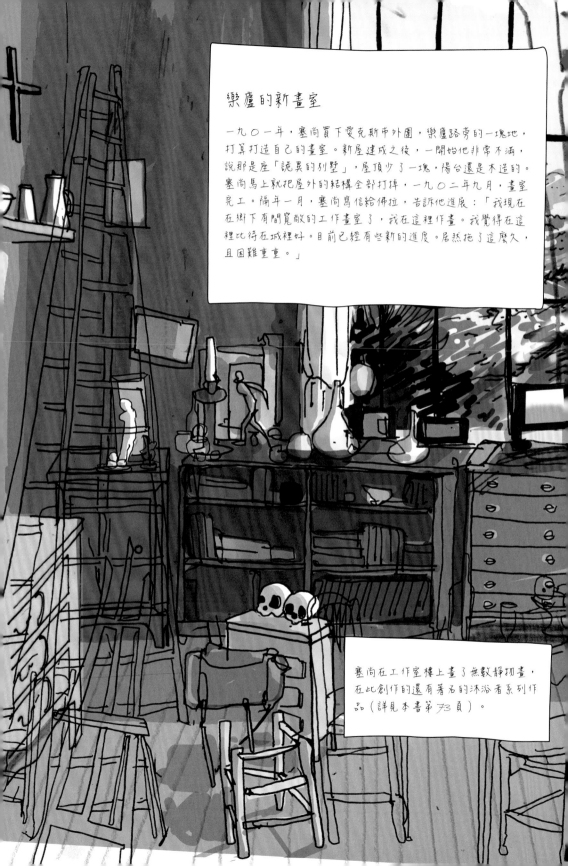

樂廬的新畫室

一九○一年，塞尚買下愛克斯市外圍，樂廬路旁的一塊地，打算打造自己的畫室。新屋建成之後，一開始他非常不滿，說那是座「詭異的別墅」，屋頂少了一塊，陽台還是木造的。塞尚馬上就把屋外的結構全部打掉，一九○二年九月，畫室亮工。隔年一月，塞尚寫信給佛拉，告訴他進展：「我現在在鄉下有間寬敞的工作畫室了，我在這裡作畫。我覺得在這裡比待在城裡好。目前已經有些新的進度。居然拖了這麼久，且困難重重。」

塞尚在工作室樓上畫了無數靜物畫，在此創作的還有著名的沐浴者系列作品（詳見本書第73頁）。

愛克斯藝術朝聖之旅

自從一八九五年，佛拉為塞尚舉辦畫展之後，他的影響力在前衛派藝術圈生根，這群人也就是後來被稱為「後印象派」的藝術家（後來塞尚亦被稱為後印象派畫家）。塞尚在巴黎也享有名氣，一九○○年，他有三幅畫作在世界博覽會展出。

塞尚晚年很少離開愛克斯，了解塞尚作品重要性的藝術家、畫商、收藏家，得到愛克斯去才能找到他。因此二十世紀初，愛克斯幾度成為藝文界朝聖之旅目的地。最先開始造訪塞尚的是年輕畫家查勒·卡莫昂（Charles Camoin），他在朱利安藝術學院習畫，同儕包含馬諦斯（Henri Matisse）與盧奧（Georges Rouault），卡莫昂在一九○一年末首度來訪，一九○四年再度拜訪時，帶了巴納德（Émile Bernard）同行，後者是位年輕的裝飾藝術畫家。巴納德後來變成最常拜訪塞尚的常客之一，他與塞尚的對談也最廣為人知。當時對塞尚作品普遍充滿誤解，就算是欣賞他的人，也常說塞尚的畫作很難理解，因此塞尚樂於解釋他的創作想法，當面也好，通信也行，他對巴納德談起自己的藝術觀，鉅細靡遺。巴納德於一九○七年出版《憶塞尚》（Souvenirs sur Paul Cézanne），書中記錄巴納德對大師的回憶，也附上兩人之間的通信，巴納德也曾在塞尚作畫時替他留影。

佛拉也多次拜訪塞尚，一九○二年他來的時候，為塞尚帶來悲傷的消息：左拉去世。詩人兼藝評家里奧·臘吉（Léo Larguier）也來過，還有畫商杜蘭維，他已開始收購塞尚的作品，以及另一位知名的巴黎畫商貝海炯（Gaston Bernheim-Jeune）。塞尚人生的最後一年，一九○六年，德國收藏家奧斯特豪斯（Karl Ernst Osthaus）來訪，他替福克望博物館採購了兩幅作品，福克望博物館位於德國哈根（Hagen），是奧斯特豪斯為了讓人更了解新法國繪畫而設立。

雖然年老的塞尚習慣猜忌、激怒他人，卻總是張開雙臂歡迎青年訪客，且不吝指導、鼓勵他們。

致敬

　　一九○四年十至十一月，巴黎藝術圈再度禮遇塞尚，新的大型展覽「秋季沙龍」（Salon d'Automne）展出塞尚三十一幅油彩畫作、兩張其他媒材畫作。秋季沙龍前一年剛成立，每年在小皇宮博物館盛大舉辦，創辦人是醉心藝術的比利時作家法蘭茲・裘達（Frantz Jourdain），他也是藝評盟（Union of Art Criticism）主席，沙龍展的目的是展出當代藝術家的作品，提升法國新藝術的知名度。塞尚在秋季沙龍中享有獨立完整的展覽空間，這是塞尚頭一次參與真正有名望的大型公開展覽，能夠接觸到更廣的群眾（接下來兩年的秋季沙龍也繼續展出他的作品）。一九○四年德國哲學家卡西爾（Ernst Cassirer）也在柏林為塞尚籌辦了一場個人展。卡西爾十分博學，研究興趣涵蓋數學、自然科學及人文藝術。

　　在沙龍展出的作品大多由佛拉挑選，塞尚的兒子保羅致函道謝：「秋季沙龍一舉成功，激勵了我父親，他向您致上誠摯的謝意，感謝您為了他的展覽費心勞神。」佛拉發展出一套展覽策略，選出特定作品，在上面掛上裱框照片，照片內容則是跟該畫作相關但沒有展示的其他作品。

最後的系列大作：《大沐浴者》

　　從一八七○年中期開始，塞尚就開始創作以沐浴者為主題的作品，他重視沐浴者，不亞於蘋果靜物、山稜，而同期的藝術家也十分讚賞塞尚的沐浴者。舉例而言，一八九九年，現代藝術大師馬諦斯曾入手一幅塞尚作品，內容是三位沐浴者，繪製於一八七九至一八八二年間，當時馬諦斯還很窮，佛拉讓他以一紙借據買下畫作，日後馬諦斯依約分期還款。馬諦斯晚年將這幅作品捐給小皇宮博物館時，已是一九三六年的事了，他當時還寫信給策展人：

　　這幅畫在我手上三十七年了，我對它十分熟稔，但也不敢說全然理解。這幅畫數度在我藝術生涯中的關鍵時刻支撐著我的心靈，我從畫中汲取信念，培養出堅毅之心。因此，容我請求您，務必以最適切的方式展出這幅畫……我擁有這幅畫的每一天，都更愛這幅傑作，請理解我之所以多為這幅畫美言兩句，乃是出於自身經驗之見證。

　　在塞尚去世前幾年，他投身創作重量級的《大沐浴者》（Large Bathers）系列作。一九○四年，巴納德為塞尚拍下一張畫家在樂廬的身影，身後是其中一幅沐浴者，塞尚從一八九四年起，就動筆進行該畫作。《大沐浴者》系列引人入勝，畫面無比和諧：畫中的人體厚實、動作溫潤，融於自然，又互相依持。這些畫作傳達了塞尚畢生對大自然的情感，或許也喚起他還是「三人共同體」時的夥伴情誼。這些畫同時也難以理解，不容易欣賞，比方說，畫中的女性不符合一般用於呈現女體，固有卻僵化的美感，也不同於構圖傳統。需要時間才能欣賞這些作品，一如漫長的繪製過程。

攝於樂廬，在《大沐浴者》前的塞尚（該畫現為倫敦國家美術館藏品），一九○四年

埃彌・巴納德攝
華盛頓國家美術館，館藏所有，里沃資料集

《大沐浴者》
保羅・塞尚，一九〇六年

油彩，畫布
210.5 × 250.8 公分（82⅞ × 98¾ 英寸）
費城美術館
以威爾斯塔斯基金（W.P. Wilstach Fund）購入，一九三七年，
館藏編號：W1937-1-1

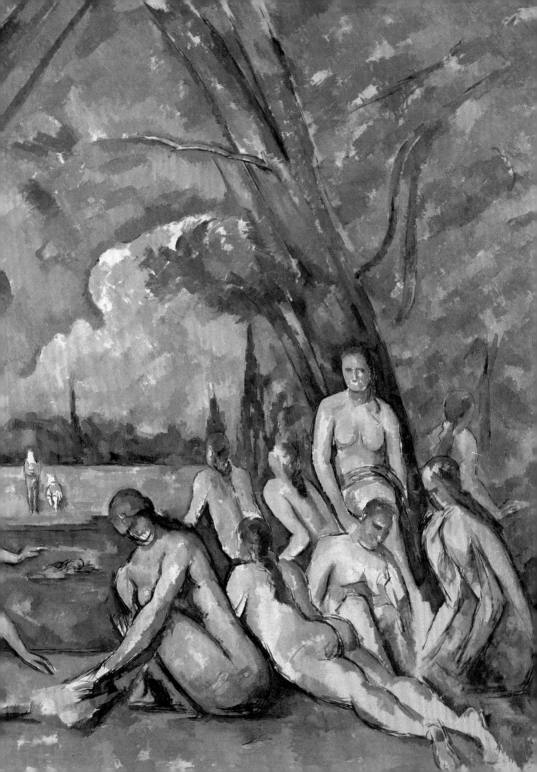

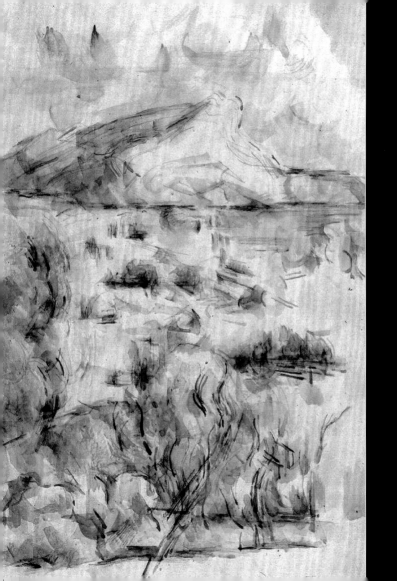

晚期水彩畫

塞尙最後幾年畫了許多水彩畫，多爲戶外風景寫生，在室內完成的作品則是靜物畫——一九〇五年佛拉特地在畫廊舉辦了一次塞尙靜物畫展。

聖維克多山水彩畫繪於一九〇一至〇六年，乍看之下似乎跟同主題的油畫大相逕庭：水彩畫看起來奔放、稍縱即逝，而油畫中的山層層堆疊，厚實凝重，物體感十足。不過，更仔細觀察這些水彩畫，可以明確看出深層的結構與畫面一致性。即使塞尙年邁病弱，依然可以畫出如此生動有力的作品。這些水彩畫蘊含能量，跟早期狂野、強調張力的畫作比起來固然內斂許多，但仍可看見其豐沛。塞尙覺得這些水彩畫呈現了自己油畫作品中所缺乏，但十分重要的一環：畫中有明度。

這些水彩畫上明顯看得出塞尙的作畫方式。一九〇四年，巴納德拜訪塞尙時，記下大師畫聖維克多山的過程：

他的手法很奇特，跟一般畫水彩的方式完全不同，而且極爲複雜。他先從陰影下手，一次只畫一小筆，再疊上一筆，稍大一點，然後再接著一筆，一直到這一筆筆顏色形成淡淡的網狀，物體成型、著色。

畫水彩的時候，塞尙得在筆刷與線條之間不斷來回，尋找平衡。顯然他鑽研水彩創作時，並非先以鉛筆打草稿再上色，而是一邊畫一邊修正，跟他畫油畫一樣，不是心中有完稿的模樣才下筆，而是持續摸索，毫不鬆懈，隨著作畫過程變換媒材。

「我想要畫到死爲止。」——保羅‧塞尚

　　塞尚最後一次寫信給巴納德是在一九〇六年九月二十一日，他不斷探索的個性，以及對藝術保持全心投入的態度，在信中可見一斑：「相較過去，我已看得更遠……我一直以來尋尋覓覓，是否終能達到目標，證明那些理論？」一個多月後，塞尚於十月二十三日撒手人寰，享壽六十七。他去世前幾天，因爲誤判天氣，出外作畫時遇到暴風雨，昏倒在回家的路上，後來被人發現，以馬車將他送回家。隔日他又外出繪製樂廬園丁瓦力維（Vallier）的肖像，此前他已數次畫過瓦力維。他回家時肺炎發作，病況嚴重。管家寫信給歐丹絲和小保羅，請他們盡速趕來，但他們抵達時，一切已成定局。一九〇六年的秋季沙龍展，有十幅塞尚作品展出，展間的名牌上繫著黑絲帶悼念他。

　　塞尚確實得償宿願，畢生作畫，至死方休。而他最後幾幅的畫作也是絕妙佳作。在這幅瓦力維的肖像裡，他似乎達成了一心追尋的明度（這不是他去世前正在繪製的最後肖像畫，不過作畫時間約在一九〇六年夏季到秋季之間）。在他成熟時期的作品中，都可以看見大筆觸堆疊的油彩，而塞尚透過畫作呈現出細微的觀點漸變，卻能達到和諧一致。這一點影響了後來的畢卡索、勃拉克（Georges Braque），這些畫家在二十世紀初漸漸發展出後來的立體畫派。

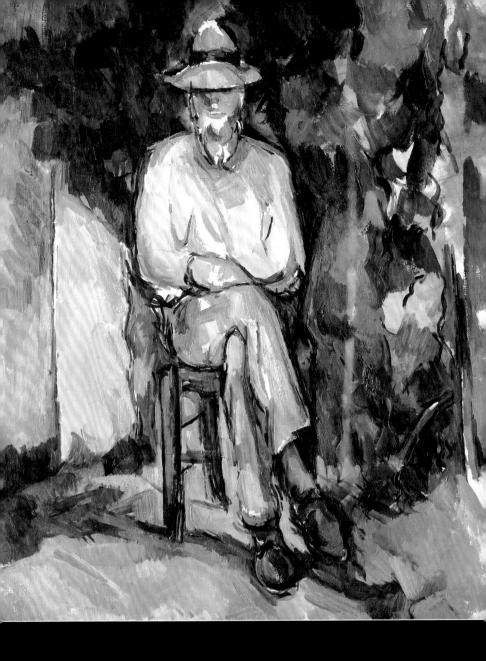

《園丁瓦力維》（*The Gardener Vallier*）
保羅・塞尚，約一九〇六年

油彩，畫布
65.4 × 54.9 公分（25¾ × 21⅝ 英寸）
倫敦泰特美術館（Tate）
C・法蘭克・史杜普（C. Frank Stoop）贈遺，1933 年

師離世之後，我到處追隨他的蹤跡。」──德語詩人里爾
Rainer Maria Rilke）

塞尚逝世後不久，一九○七年的秋季沙龍展隨即爲他舉行
的回顧展，這次展覽被後人形容爲「步入現代後對後世最
響力的展覽」，塞尚不只影響了藝術圈，也影響了當時的
、思想家，他的藝術帶來宏觀視野，且開拓特定的視覺、
的可能性，不同取向的畫家皆能從中汲取養分。其中特別
的是，看了塞尚的作品，並不會讓人渴望模仿他，而是會
心中的火。以梅洛龐蒂的概念來形容，塞尚的作品驅使人
，催使他人去追尋「自己最渴望的目標」。塞尚的人生──
以自己的方式創作，不論自身或外在環境如何困難──必
激勵了許多人。勃拉克曾說：「塞尚推翻了繪畫大師境界
念，他渴望冒險。」
今天，塞尚公認是奠定現代藝術的先鋒之一（若不武斷地
爲現代藝術之父），比起他在世時，當代人對他的作品更
悉，也較能接受。但他的畫作並未因此而顯得溫馴家常，
有其脾性，甚至可說是大膽之處，不只是被動地供人觀
它要求你全神投入，全心理解。

塞尚在樂廬，一九○六年

葛楚・奧斯特豪斯（Gertrud Osthaus）攝，其爲福克望博物館館長之妻

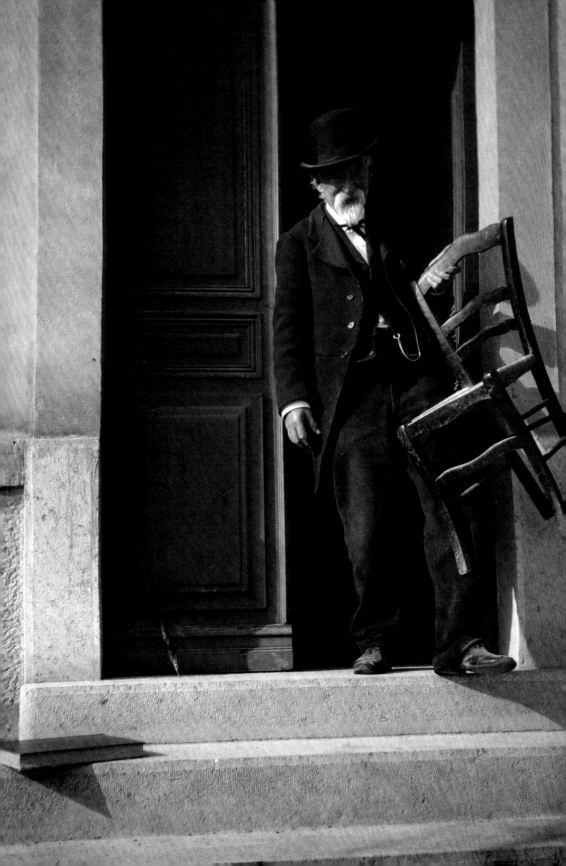

致謝

　　這本書是多人合力而成，很棒的經驗。我要感謝凱瑟琳‧英葛漢邀請我參與此書的製作，並感謝 Laurence King 出版社的唐諾‧丁威狄（Donald Dinwiddie）、費莉希迪‧奧德莉（Felicity Awdry）、艾力克斯‧柯苦（Alex Coco）、茱莉亞‧羅斯特頓（Julia Ruxton）、費莉希迪‧茅德（Felicity Maunder）。也謝謝派翠克‧沃爾（Patrick Vale）的美妙插畫。

作者／喬蕊拉‧安德魯斯（Jorella Andrews）

　　喬蕊拉‧安德魯斯是倫敦金匠大學視覺文化系資深講師。她曾修習純藝術，並攻讀藝術理論。她喜歡研究哲學、觀點與藝術實踐的關係。著有《就是愛炫耀！圖像之道》（*Showing Off! A Philosophy of Image*，Bloomsbury 出版，2014），擔任叢書編輯《視覺文化》（*Visual Culture As*），此系列前三冊由 Sternberg Press 出版（2013）。

插畫／派翠克‧沃爾（Patrick Vale）

　　派翠克‧沃爾為國際知名插畫家，擅長繪畫城市與建築。他的最新作品為縮時影片《筆下帝國大廈》（*Empire State of Pen*）。現居倫敦。

翻譯／柯松韻

　　成大外文系畢。曾在梵谷美術館看畫看到閉館，並在當天賣出一幅以色鉛筆臨摹的小型《向日葵》給另一位遊客，現在那張畫掛在美國某間心理諮商診所裡面。翻譯的書籍有《This is 梵谷》、《超譯迷宮》。